U0031090

節慶公共藝術嘉年華

Public Art as Festival

黃健敏／撰文・攝影

藝術家 出版社

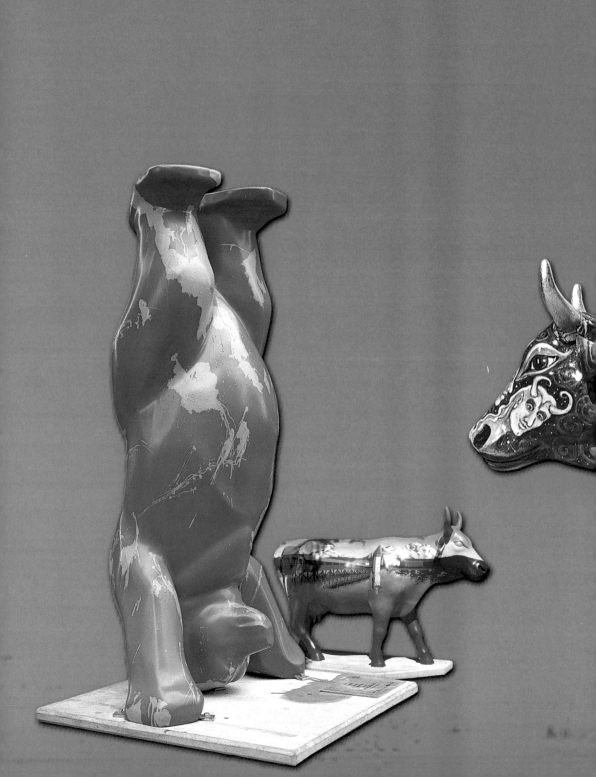

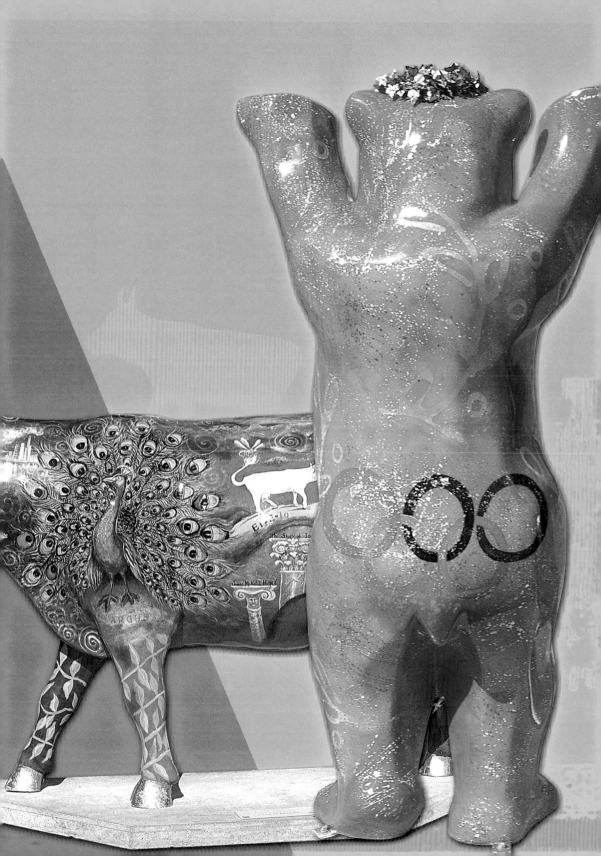

序 — 人人都是公共藝術家

台灣整體文化美學，如果從「公共藝術」的領域來看，它可不可能代表我們社會對藝術的涵養與品味？二十世紀以來，藝術早已脫離過去藝術服務於階級與身分，而走向親近民眾，為全民擁有。一九六五年，德國前衛藝術家約瑟夫‧波依斯已建構「擴大藝術」之概念，曾提出「每個人都是藝術家」；而今天的「公共藝術」就是打破了不同藝術形式間的藩籬，在藝術家創作前後，注重民眾參與，歡迎人人投入公共藝術的建構過程，期盼美好作品呈現在你我日常生活的空間環境。

公共藝術如能代表全民美學涵養與民主價值觀的一種有形呈現，那麼，它就是與全民息息相關的重要課題。一九九二年文化藝術獎助條例立法通過，台灣的公共藝術時代正式來臨，之後文建會曾編列特別預算，推動「公共藝術示範（實驗）設置案」，公共空間陸續出現藝術品。熱鬧的公共藝術政策，其實在歷經十多年的發展也遇到不少瓶頸，實在需要沉澱、整理、記錄、探討與再學習，使台灣公共藝術更上層樓。

藝術家出版社早在一九九二年與文建會合作出版「環境藝術叢書」十六冊，開啟台灣環境藝術系列叢書的先聲。接著於一九九四年推出國內第一套「公共藝術系列」叢書十六冊，一九九七年再度出版十二冊「公共藝術圖書」，這四十四冊有關公共藝術書籍的推出，對台灣公共藝術的推展深具顯著實質的助益。今天公共藝術歷經十年發展，遇到許多亟待解決的問題，需要重新檢視探討，更重要的是從觀念教育與美感學習再出發，因此，藝術家出版社從全民美育與美學生活角度，在二○○五年全新編輯推出「空間景觀‧公共藝術」精緻而普羅的公共藝術讀物。由黃健敏建築師策劃的這套叢書，從都市、場域、形式與論述等四個主軸出發，邀請各領域專家執筆，以更貼近生活化的內容，提供更多元化的先進觀點，傳達公共藝術的精髓與真義。

民眾的關懷與參與一向是公共藝術主要精神，希望經由這套叢書的出版，輕鬆引領更多人對公共藝術有清晰的認識，走向「空間因藝術而豐富，景觀因藝術而發光」的生活境界。

Contents

目次

第一章

形成都市嘉年華

前言：節慶公共藝術

節

慶公共藝術，形成都市藝術嘉年華式的盛會，逐漸演變為都市行銷的利器，也帶動都市的觀光，

節慶公共藝術，形成都市藝術嘉年華式的盛會，逐漸演變為都市行銷的利器，也帶動都市的觀光，

這種趨勢，勢必成為二十一世紀新生態的公共藝術強項。

大大增益都市的財政收入，甚至產生附加的慈善價值，成為全然不同於昔日公共藝術的新型態，

走在洛杉磯的街頭，驀然瞧見鮮紅躍動的人形，其可愛的造形讓目光捨不得離開，這是有名的塗鴉藝術家哈林（Keith Haring，1958～1990）的作品。拜洛杉磯公共藝術條例之賜，威榭大道（Wilshire Blvd.）上得以設置這件雕塑品，分外地突顯出天使城的自由浪漫，很清晰地呈現公共藝術政策對都市加分的效益。

公共藝術政策在歐美行之有年，法國於一九五一年就通過「百分之一裝飾美化建築物」法案，英國於一九八八年提出「百分比藝術」法案，美國於一九六三年執行「聯邦建築藝術方案」等。衡之諸國不同的狀況，其中當屬美國執行的最徹底、最普遍，上至聯邦政府，下至地方郡市，各有不同的相關條例，確立公共藝術的法定地位，在生活環境中增添藝術品。

美國公共藝術的發展

美國公共藝術的觀念可以追溯至三○年代，一九二九年十月美國股市大崩盤，一九三二年十一月第三十二任總統羅斯福（Franklin Roosevelt，1882～1945）就職，當時全美國失業的人口高達一千三百萬，經濟蕭條至極，羅斯福的友人——美國著名的藝術家畢德（George Biddle，1885～1973）致函總統，希望能透過政府的力量賑濟藝術家。羅斯福總統適時推出「新政」（New Deal），大力投資公共建設，同時以聯邦政府

的力量雇用失業者，在著重經濟振興的當時，聯邦政府不忘藉由藝術提振人心，希望透過藝術經營出社會祥和富裕的憧憬氛圍，因此於一九三三年冬天提出「公共工程藝術方案」（Public Works of Art Project），大量地聘用藝術家，讓他們在大眾生活中經常去的場所，如郵局、銀行、學校、圖書館等處從事藝術創作。爾後將方案深化為「聯邦藝術方案」（Federal Art Project），其目標有

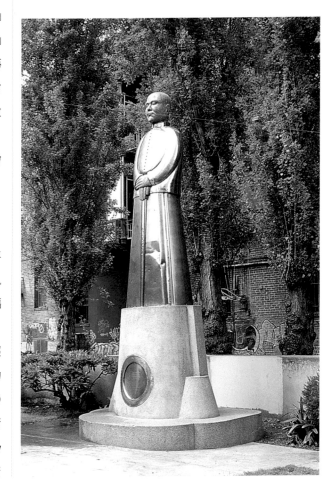

舊金山華埠聖瑪莉公園內的孫逸仙像是「聯邦藝術方案」倖存的雕塑

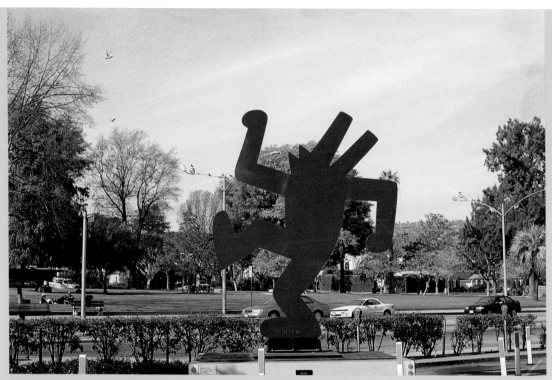

位在洛杉磯威榭大道的哈林(Keith Haring)雕塑作品

〈上城的搖椅〉(Updown Rocker)充分展現洛杉磯是個汽車城

洛杉磯市區怪獸般的雕塑品

位在洛杉磯音樂中心的〈地球和平〉(Peace on Earth)

二：第一，在非聯邦政府的公共建築物內設置藝術品；第二，解決失業藝術家的就業問題。註(1)

雖然「聯邦藝術方案」幾經易名，但是實質的政策始終如一，自一九三五至一九四三年積極推動執行，直至美國參加二次世界大戰方才歇止。根據文獻，其成果豐碩，以二十三點五美元週薪的標準，提供了五千餘個工作機會給藝術家，共計完成二千五百六十六件壁畫、一萬七千七百四十四件雕塑品、十萬八千零九十九件繪畫與二百四十萬件版畫，總共支出的金額是三千五百萬美元。註(2)此方案使得眾多藝術家不致為生計而終止創作，為國家保存許多的創作人才，美國的藝術發展受惠於「新政」，不受經濟的影響，沒有藝術人才斷層的現象，文化藝術永續發展

的觀念與成績，是「新政」被推崇及值得記述的史事。

「聯邦藝術方案」所產生的藝術品年久或損壞或失散，以致這個政策缺乏有力的實物，供人們深刻地瞭解其成果，位在加州舊金山華埠聖瑪莉公園內的孫逸仙塑像，以石材結合鋼材，創作了一件很獨特的作品，這是「聯邦藝術方案」少數倖存的雕塑品之一。舊金山柯意塔（Coit Tower）內對美好未來生活憧憬的三十一幅壁畫，亦是「新政」的藝術成果之一。這些壁畫比較幸運，於一九八三年整修建築時特意從事修復，使得一甲子前的壁畫恢復昔日風采，甚至有部分壁畫被印成宣揚舊金山的城市風景明信片，廣加流傳，讓人們欣賞之餘，同時一睹過去舊金山的市井生活。

位在西雅圖聯邦大樓前的〈時間景觀〉，是野口勇1975年的公共藝術作品。

舊金山柯意塔內新政時期繪製的壁畫〈都會生活〉局部畫面（左頁上圖）

反映新政時期對豐衣足食生活追求的壁畫（左頁下圖）

洛杉磯聯邦大廈沙約珥（Joel Shapiro）的抽象雕塑
（上左圖）

洛杉磯市政中心的壁飾宣揚四海之內皆兄弟之理念
（上右圖）

這件位在西雅圖名為〈無題〉的雕塑品是「建築物中的藝術計畫」成果之一（下圖）

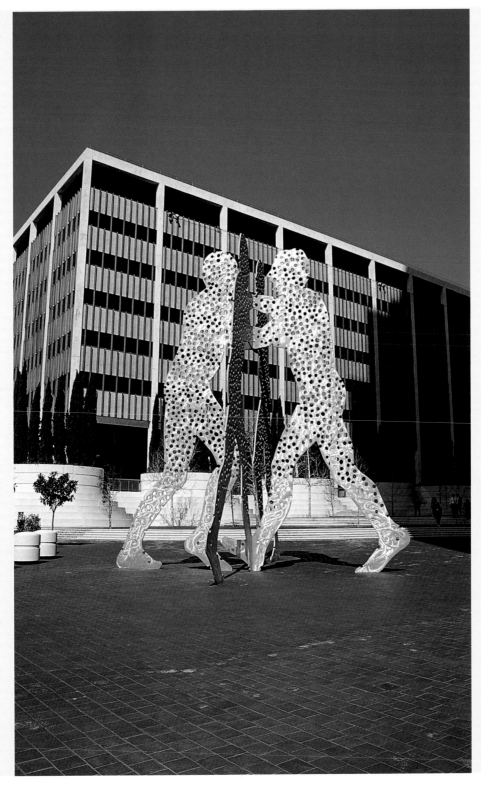

布夫斯基（Jonathan
Borofsky）的〈分子
人〉是洛杉磯聯邦
大廈前的巨型作品

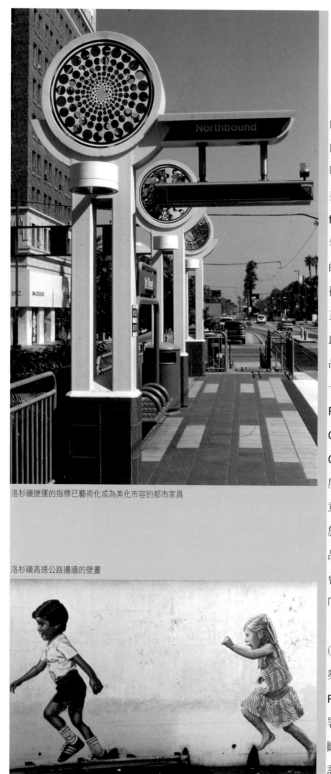

洛杉磯捷運的指標已藝術化成為美化市容的都市家具

洛杉磯高速公路邊牆的壁畫

　　二次大戰之後，美國國力大興，儼然是自由世界的龍頭。在杜魯門與艾森豪總統任內，藝文團體熱切地希望聯邦政府能夠像「新政」般支持藝文活動，這股氣勢終於促成美國國家藝術基金會（National Endowment for the Arts，簡稱NEA國藝會）於一九六五年成立，這個機構啓動了國家介入文化藝術的機制。次年國藝會成立「在公共場所的藝術方案」（Art in Public Places Program），這正是美國公共藝術潮流的肇端。國藝會透過此方案贊助地方政府在公共場所設置藝術品，初期以美國知名的藝術家作品爲主，第一件作品誕生在密西根州的奔湍市（Grand Rapid, Michigan），是柯爾達（Alexander Calder，1898～1976）的〈大急流〉（La Grande Vitesse），有心藉由作品的高曝光度，彰顯美國藝術家的世界地位。但是出乎意料，社會大眾對此舉有不少反彈，關鍵在於國藝會是以菁英的觀點推廣大師名牌的作品，忽略了普羅民眾的感受，遺忘了美國社會所強調的民主參與，這造成此方案淪爲「有藝術無公共」的境地。

　　相同的狀況亦發生在美國公共服務署（General Services Administration）的「建築物中的藝術計畫」（Art in Architecture Program）。一九六二至一九六六年公共服務署執行「聯邦新建築物藝術方案」，一度中斷，至一九七二年更名爲「建築物中的藝術計畫」，立法規定凡是聯邦機構興建新建築

物，不單提供功能性的服務，還強調文化、社會的貢獻，必須編列建築物造價的百分之○點五，作為設置藝術品之經費。歷年來藝術品累計的數量達一萬七千一百二十八件，作品分為雕塑、繪畫、功能性設計、圖案設計與編織品等五大類，甚至建築物的模型都包括在內，如PCF聯合建築師事務所設計的華府雷根大樓與波士頓法院等。註(3) 一九六六年受各界強大的反彈，令「建築物中的藝術計畫」暫時終止，於一九七二年恢復之後，修訂執行的程序，將地方社區的參與擴大。此計畫的一大特色是委託的創作者限美國當今的藝術家，強調藝術家是整個設計團隊的一員，在建築工程的規劃設計之際藝術家就加入，與建築團隊共同工作。公共服務署每兩年舉辦一次優秀作品展，積極地從事推廣教育，是美國聯邦政府中執行公共藝術政策最有績效的單位。

在大眾拒絕藝術品出現在公共場所的紛亂情況之下，顯然創作者與大眾之間的鴻溝需要交流彌平，以期避免一旦作品設置完成就遭到抗爭或破壞。美國公共藝術發展的歷程，最爭議的事件包括一九八一年七月十六日紐約市聯邦大樓前設置了塞拉（Richard Serra，1939～）的〈傾斜的弧〉（Tilted Arc），一九七五年西雅圖聯邦大樓前野口勇（Isamu Noguchi，1904～1988）的〈時間景觀〉（Landscape of Time）等。

七月二十七日法官任華德（Edward D. Re）

就以書函表達〈傾斜的弧〉的位置阻礙每天進出大樓的行人動線，而且形成死角，使得流浪漢得以棲息，甚至造成職員們對環境衛生、治安的疑慮，爾後他還收集到一千三百位支持者的簽名，最終在輿論的壓力之下〈傾斜的弧〉於一九八六年六月被遷移。

〈時間景觀〉作品受爭議之處是由於經費過高，民眾不認同要花費巨款設置藝術品，所幸幾經溝通舒緩了抗議，因此這件作品依然位在西雅圖的市區。在遭受不少打擊之餘，因此促使美國各級政府相關單位力求公共藝術操作的程序透明化，有的都市將全年公共藝術審議委員會召開會議的日期與地點事先公告，開放民眾旁聽，以期在專案計畫尚未執行前建立共識，達成廣加諮詢之功效；有的單位在合約中要求設置案的藝術家必須深入社區，與民眾互動；專案說明會成為創作過程的一部分，增進社區對藝術品的瞭解。

諸多的作為，最終之目的是要讓作品融入社區。廿世紀八○年代美國公共藝術的特質是草根性，有極強烈的「在地性」訴求，既要改善環境的品質，提供令人愉悅的美感體驗，更注重建立社區的認同，讓大眾以藝術品的進駐為樂為榮。

新生態公共藝術的崛起

九○年代全球化的聲浪高漲，公共藝術所追求的「在地性」特質看似與潮流違逆，但是受新型態的公共藝術觀念影響，造成公共

位在麻省理工學院藝術暨媒體科技館牆面上諾蘭（Kenneth Noland）的彩帶

出自景觀建築師施瑪莎（Martha Schwartz）設計的西雅圖監獄花園。

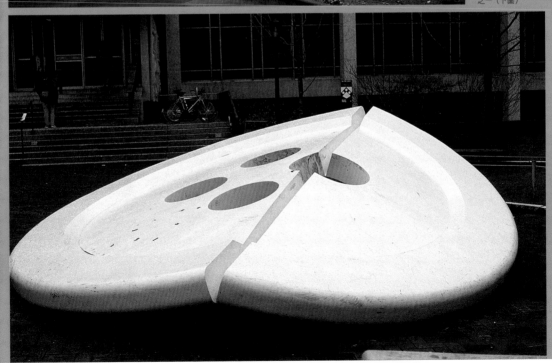

由艾羅勃（Robert
Irwin）創作的〈九個
空間九棵樹〉是西
雅圖的美麗市景
（上圖）

位在賓州大學圖書
館前的〈大鈕扣〉
是普普雕塑家歐登
伯格 （C l a e s
Oldenburg） 的名作
之一（下圖）

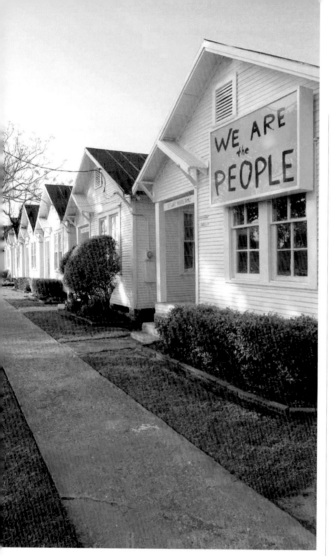

德州休士頓「排屋計畫」的白色小木屋（取材自「排屋計畫」網站）

嫘兮與十五位不同背景的芝加哥女性共同挑選卓越女性（取材自Culture in Action, Bay Press, Seattle, 1995）（右圖）

壁畫，在中心主任貝卡（Judith F. Baca）主持之下持續進行多年，被各界視爲在替社區寫地方史，其最重要的意義是讓原本會鬧事的青少年們，透過藝術宣洩精力，同時對社區有所認識，對自身所生活的環境更形認同，減少社會問題的發生。

關懷未婚媽媽的社會問題，也可以成爲公共藝術，位在美國德州休士頓的「排屋計畫」（Project Row Houses,http://projectrowhouses.org/），就是跳脫視覺藝術的侷限，賦予公共藝術全然不同面向的一個案例。

該計畫是以二十二幢廢棄的房舍爲「基地」，其中的十四幢改建修繕爲畫廊或藝文空間，七幢作爲年輕媽媽的住處，凡是十六至二十四歲的單親媽媽們可以申請進駐，獲准後有一年的免費房子可住，不過她們必須協助舉辦活動，從事志工作爲抵償房租，進駐的藝術家們則有義務爲社區創作或舉辦藝文活動，這個帶有社會福利的案例是持續性的，自一九九三年執行以來，深獲各界的好評，這批白色的小木屋，竟然成爲休士頓的觀光景點之一。

藝術更多元化的發展，這不意味原本的大師作品皆被取代，或是草根性被削弱，只是比重分量開始有些變化，甚至社區意識更形突顯，公共藝術的參與性更加普及化。

藝術專業結合普羅大眾的參與式創作是取向之一，如洛杉磯「社會暨公共藝術資源中心」（Social and Public Art Resource Center，簡稱SPARC，http://www.sparcmurals.org:16080/sparc/）讓青少年共同繪製〈洛城長城〉（The Great Wall of Los Angeles）

一九九二至一九九三年，由身兼藝評家、作者、教師的波森（Michael Brenson）策劃「雕塑芝加哥──文化行動」（Sculpture Chicago-Culture in Action），從生態、女性、勞工、居住等角度切入，共計有八個不同的方案，大不同於芝加哥文化局所主導的公共藝術設置案，孕育新生態公共藝術的萌芽。此計畫之一的〈全圓〉（Full Circle）方案係由美國知名女性藝術家嫘兮（Suzanne Lacy）主持，她以獲得一九三一年諾貝爾和平獎的艾珍（Jane Addams，1860～1935）爲楷模。

嫘兮與十五位不同背景的芝加哥女性，從各界推薦的三百五十位傑出女性名單中，挑選出九十位，加上十位在歷史上已有卓越地位的女性，將這一百位女性模範的事蹟刻在銅板，銅板嵌入石塊，然後將所有的石塊散置芝加哥市區。值得注意的是參與〈全圓〉方案的女性來自不同的族裔，追求族裔平等的精神在此體現，使得公共藝術更肩負了另一個更深層的意義。展示這一百個石塊的年代是一九九三年，正是一八九三年芝加哥世界博覽會的一百週年紀念，嫘兮的作品透過對女性身分的再認識、再肯定，爲芝加哥的歷史增添新頁。

「雕塑芝加哥──文化行動」在芝加哥市內各地共完成八件公共藝術方案，每個方案以非固定性、非永久性，或採取類似展演的行動劇，或透過活動呈現，頗具有社區嘉年華

出現在芝加哥街頭的石塊，訴説著模範女性的事蹟（取自Culture in Action, Bay Press, Seattle，1995）。

的雛型，被視爲是另類的公共藝術。註 (4)

這些超脫一般人對公共藝術刻板化認知的新生態方式，雖然是極少數的案例，可是顯現公共利益逐漸成爲公共藝術的課題，隨著美國多元文化的發展，課題的範圍從參與擴散至不同的領域，舉凡族裔、性別、環境、社會等，逐漸被創作者當成議題，透過作品加以深刻地表達。新生態公共藝術眞正重要的意義在於藝術品不復扮演主角，藝術家不再是關鍵人物，伴隨的議題才是大眾、創作者，乃至行政體系所關切的。公共藝術強調因地制宜的「在地性」，形塑了眾多不同類型的作品，新生態的公共藝術日益成長，縱然其尚不是公共藝術的主流，然而這樣的發展頗值得關切注目。

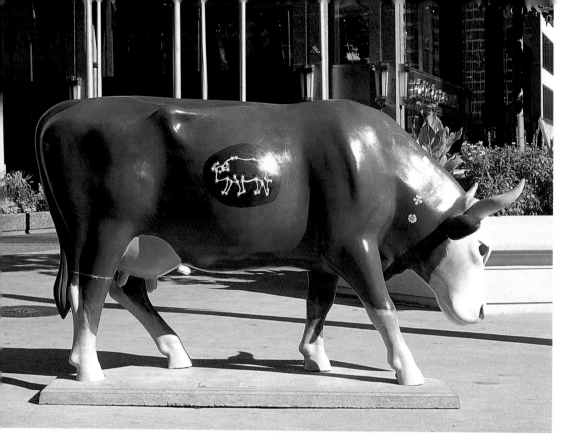

新生態的公共藝術
——芝加哥乳牛大遊
行

在千禧年的前夕,芝加哥以節慶方式舉辦〈乳牛大遊行〉,在視覺藝術的創作之外,擴大參與面,讓企業或私人得以贊助,讓孩童們從事創作,公共藝術擺脫特定基地與由公家出錢的傳統作為,以更積極之作為擴散藝術對社會有所貢獻,透過義賣作品籌集善款,捐助弱勢團體。節慶公共藝術形成都市的藝術嘉年華式的盛會,是都市行銷的利器,更帶動都市的觀光,大大增益都市的財政收入,甚至產生附加的慈善價值,成為全然不同於昔日公共藝術的新型態。

芝加哥極為成功的新公共藝術型態,掀起美國其他都市效尤,難怪會席捲各大都市,進而影響其他國家,如加拿大、德國,甚至日本相繼跟進,使得節慶公共藝術蔚為風氣,成為二十一世紀新生態的公共藝術之一。

【註釋】

(1) Marlene Park and Gerald E. Markowitz, New Deal for Public Art, Critical Issue in Public Art, p.134, Harler Collins Publishers, New York, 1993.

(2) Federal Art Project, http://www.spartacus.schoolnet.co.uk/usarfap.htm

(3) Statistics on Fine Art Media,http://www.gsa.gov

(4) Jacob, Jane Mary etc., Full Circle, Culture in Action, p.63-74, Bary Press, Seattle, 1995.

第二章　芝加哥乳牛大遊行

芝加哥在一九九九年六至十月，有數不盡的千姿百態乳牛走上街頭，原來這是文化局在公共藝術計畫之下最新的大手筆活動──

芝加哥乳牛大遊行。這是讓大眾捐款襄助公共藝術的創舉，除了拍賣會及衍生商品的收入，此活動還帶動觀光旅遊、就業服務等收入，估算經濟效益約有一億美元。

芝加哥的公共藝術

美國國父華盛頓在獨立戰爭時獲得不少民間人士協助，其中包括在紐約的索羅門（Haym Salomon，1740～1785）與費城的莫里斯（Robert Morris，1734～1806）等。索羅門是波蘭裔猶太人，他資助新成立的聯邦政府六十萬美元，以他的語言才能，替政府向法國與荷蘭銀行貸款，傳聞美國的國璽是他設計的，為了紀念這位開國功臣，一九七五年美國郵局曾特以他的人像發行郵票。莫里斯曾當選過參議員、財政部長，在獨立戰爭期間，他以私人的錢財借貸給政府，為國家運輸軍需，是美國憲章的簽署人之一。為了記述這段歷史，芝加哥的愛國者基金會特於廿世紀三〇年代委託名雕塑家塔夫（Lorado Taft，1860～1936）為華盛頓、莫里斯與索羅門塑像。如今位在赫德廣場（Heald Square）的這座紀念群像被視為是芝加哥早期的重要戶外藝術品之一，雖然當年沒有公共藝術的觀念與法條，但是無損其價值，這三位歷史人物矗立街頭已超過一甲子，早已是芝加哥都市顯要的藝術地標之一。

芝加哥的公共藝術進入法制時代肇端於一九七八年，在芝加哥，舉凡市府新建或修建的建築物，樓地板面積有一半以上供公共使用，或是室內戶外改善的工程，都必須依法提撥預算的百分之一點三三金額作為設置藝術品之用。其所指的預算不包括土地、設計、管理設備及家具設施等支出，這筆錢得存入公共藝術基金，這是美國第三大都市公共藝術條例的基本要求。

文化局負責主導的公共藝術方案，特設立公共藝術委員會、維護小組（Conservation Subcommittee）與專案諮詢小組（Project Advisory Panel）等相關的作業組織。公共藝術委員會的委員有十七位，包括芝加哥市府工程、規畫、交通、公園、學校、景觀等相關局處等官方代表，與四位藝術專業人士，每一屆委員任期兩年。委員會每年至少召開四次會議審議每季的提案，決定基金的分配，個案藝術品取得之方式，審查專案諮詢小組的組成，查核基金對待維修作品的輔助費用。對於所有的設置案，芝加哥藝術家的權益是否受到保障：至少要有半數以上的設置案係由芝加哥當地的藝術家創作，也是審議議程之一。公共藝術委員會開會日期在年初就公告，開放讓民眾出席。維護小組則由兩位文化局代表、兩位公園處代表、一位文化局遴選的藝術專業人士，一位文化局遴選的非營利組織代表組成，他們的任期是四年，每年至少召開兩次會議。

設置經費達一萬美元以上才需要有專案諮詢小組，小額的設置案可免之，文化局公共藝術主任是小組當然主席，使用建築物的代表，設計建築物的建築師，兩位藝術專業人士，兩位社區代表，共計七位組成。這樣的組成特色是文化局能介入參與每一個設置

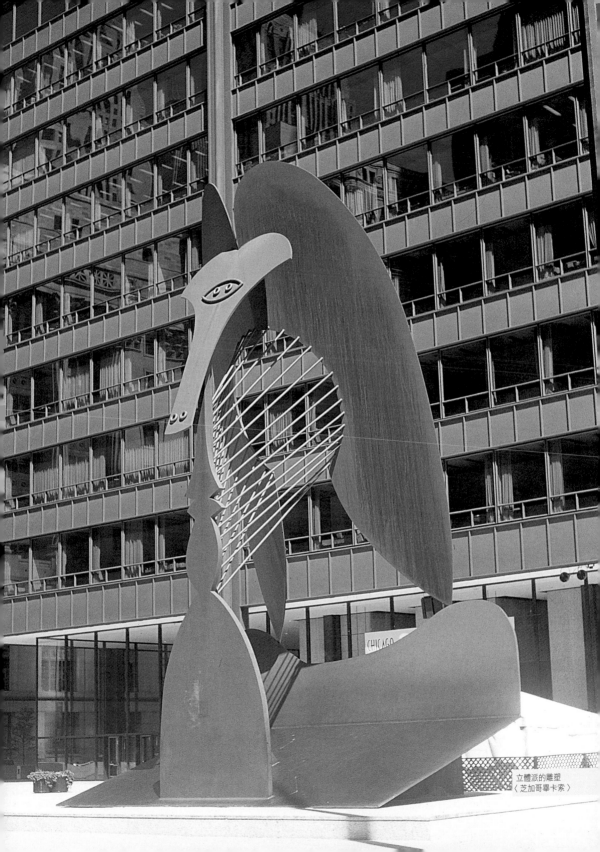

立體派的雕塑
〈芝加哥畢卡索〉

芝加哥大學內亨
利‧摩爾的〈原子
能〉

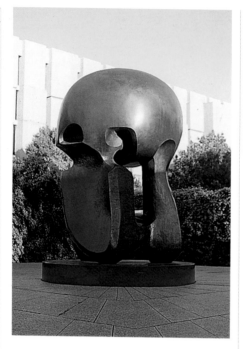

芝加哥聯邦廣場上
柯爾達的〈紅鶴〉
（右頁圖）

案，經驗能夠累積傳承，而且不致於因為成
員多是新手上路而一無所知，當然此方式的
條件是每年的高額設置案不多，否則公共藝
術主任絕對負荷不了。對於基金，特別明文
規定行政費用與維護支出不得超過全案經費
的百分之二十，避免沒有足夠的經費設置藝
術品，保障絕大多數的經費是直接用在藝術
品；又凡是捐贈的藝術品，皆須透過法定的
程序決定接受與否。

芝加哥公共藝術計畫特設立「藝術家資料
庫」，供專案諮詢小組遴選適合的創作者，凡
是有興趣從事公共藝術者，皆可以填寫基本
資料並附上二十張幻燈片，此舉有助於小組
成員瞭解創作者，資料送交文化局保存五

年，也開放供大眾使用。這樣的資料庫是美
國公共藝術政策的普遍現象，以利於非公開
徵選的作業，讓真正有心於公共藝術的創作
者有較多的機會，也可方便專案諮詢小組工
作。

由於市府的資源豐富，加上聯邦政府的鼎
力支持贊助，所以芝加哥在公共場所設置的
藝術品，無論品質或數量俱有傲人的成績。
早在立法之前，芝加哥街頭已不乏紀念性雕
塑。

從文獻記載得知，第一件戶外雕塑是一八
六四年設置的消防義工紀念碑。一九六七年
是芝加哥公共藝術的關鍵年，位在戴理廣場
（Richard J. Delay Plaza）的〈芝加哥畢卡索〉
（Chicago Picasso），高達五十英尺的立體派
雕塑完成。這件作品，著實讓看慣寫實英雄
人物塑像的芝加哥人大感訝異，民眾們對於
在市區出現這般令人「看不懂」的現代藝術
有不少爭議，批評者有之，欣賞者亦有之，
市府堅定立場，沒有因為民眾反對而拆遷。

如今這件作品已成為芝加哥文化局的標
誌，芝加哥人一反當年懷疑的態度，頗以擁
有畢卡索罕有的雕塑作品為傲。不過，同一
年，芝加哥大學校園內出現了英國雕塑大師
亨利‧摩爾（Henry Moore，1898～1986）
的作品〈原子能〉（Energy），其抽象的造形
也讓很多人看不懂，但是沒有引發多大話
題，這與設置的地點有關，畢竟校園不若市
區廣場開放，在市區有較多的人潮，會受到

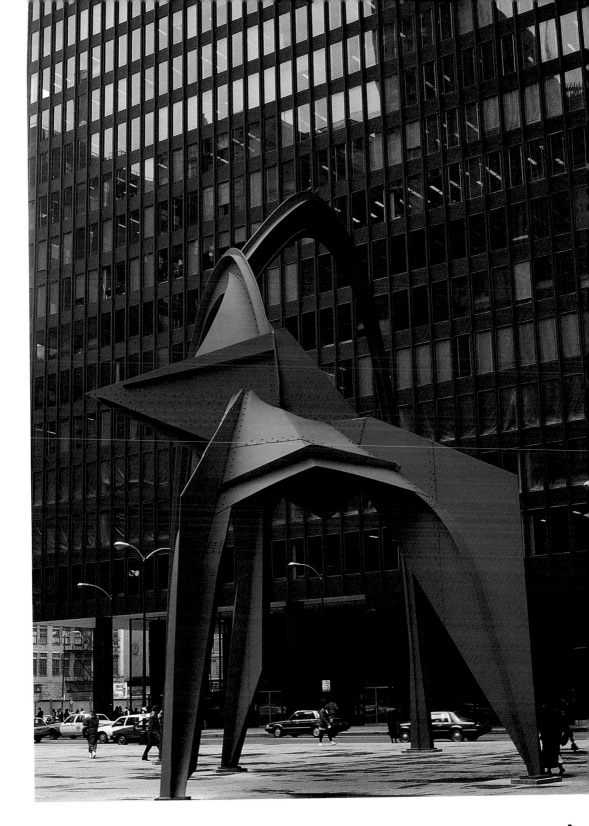

較多人的注意及關切。

　　兩位國際級頂尖的大師作品於一九六七年同一出現在芝加哥，突破了昔日寫實作品的表現，尤其藉由「名牌大師」的作品，使得公共場所中的藝術品成為人們生活中的一部分，無論是話題性的，或是藝術性的，畢竟藝術品走出了美術館，走上了街頭，讓人們有較多的機會接觸藝術，以這點論，無論如何其效益是正面的。

　　這種「名牌」現象於一九七四年達到高峰，柯爾達（Alexander Calder，1898～1976）位在聯邦廣場的〈紅鶴〉（Flamingo）與希爾斯大樓（Sears Tower）門廳的〈宇宙〉（Universe），夏卡爾（Marc Chagall，1887～1985）位在第一國家銀行前廣場的〈四季〉（Four Seasons），波摩多羅（Arnaldo Pomodoro，1926～）位在芝加哥大學的〈大雷達〉（Grande Radar），亨利‧摩爾位

第一國家銀行廣場上夏卡爾的〈四季〉（跨頁圖）

位在芝加哥希爾斯大樓門廳柯爾達的〈宇宙〉（右頁上圖）

在芝加哥大學的〈橫臥的人像〉（Reclining Figure）等作品，都誕生於一九七四這一年中。後繼則有歐登柏格（Claes Oldenburg，1929～）的〈大球棒〉（Batcolumn），尼璐絲的（Louise Nevelson，1899～1988）的〈麥迪遜廣場雕刻〉（Maidson Plaza Sculpture），波摩多羅的〈巨柱〉（Cilindro Costruito），野口勇的〈水泉〉，畢卡索的〈貝絲〉（The Bather）與亨利‧摩爾的〈兩個大造形〉（Large Two Form）等。

相較於美國其他都市，芝加哥公共藝術的大師作品眾多，在加乘效果之下，促成芝加哥更積極執行公共藝術政策，以保持其在公共藝術領域的顯赫地位。

與「名牌」平行推動的另一主軸是「社區」，一九六七年一群藝術家在四十三街與蘭麗道（Langley Ave）交口處的大樓牆面繪製壁畫，這個名為〈尊敬牆〉（Wall of Respect）

尼璐絲的〈邁狄生
廣場雕刻〉是芝加
哥名牌作品之一

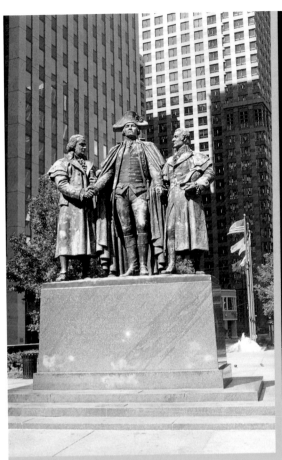

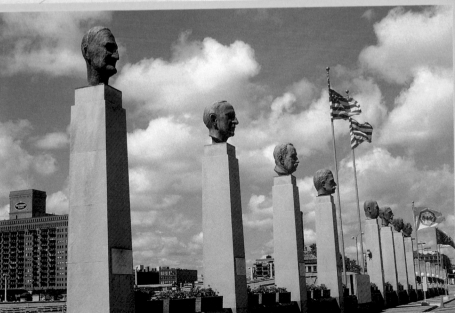

芝加哥赫德廣場上早
期具有紀念性的雕塑
（上左圖）

米羅的芝加哥是市區
內大師系列的作品之
一（上右圖）

位在芝加哥交易商業
中心前有八位美國傑
出企業家的頭像
（下圖）

芝加哥街頭的公共藝
術（左頁圖）

〈使我下墜的是重
力〉壁畫，1997
（Courtesy of CPAG）
（上圖）

〈你屬於這兒〉，
2000（Courtesy of
CPAG）（下圖）

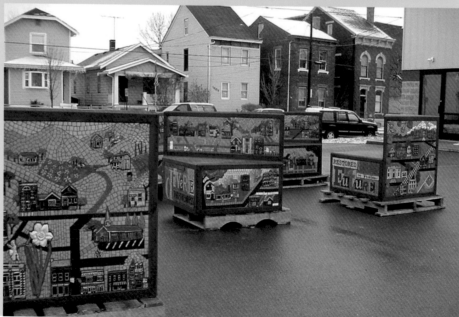

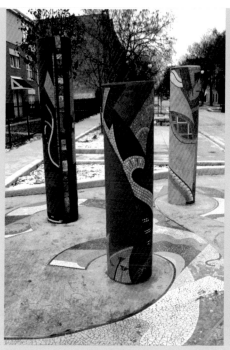

〈我們來自各方〉，
1997（Courtesy of
CPAG）（左圖）

〈生命是美麗的〉嵌
鑲壁飾，2003
（Courtesy of CPAG）
（右上圖）

〈都市世界在十字路
口〉壁畫，1997
（Courtesy of CPAG）
（右中圖）

〈多尼科中心社區藝
術花園〉，1996
（Courtesy of CPAG）
（下圖）

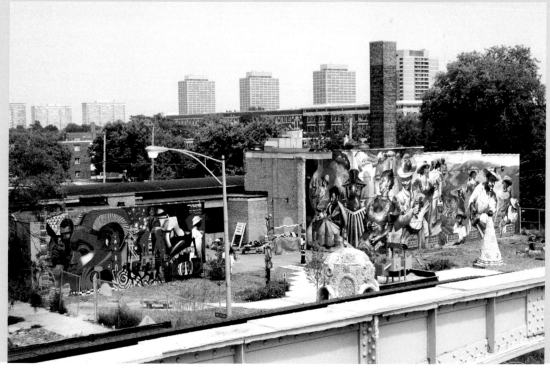

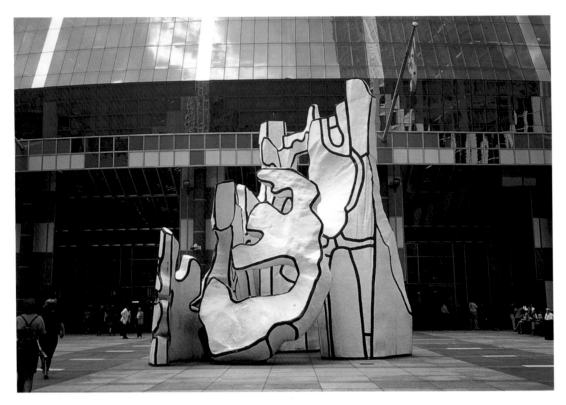

位在伊利諾中心出自大師杜布菲的〈站立的野獸〉

的作品以五十位知名的非洲裔人物爲主，激發強烈的認同，帶動了芝加哥壁畫風氣，促成「芝加哥公共藝術團體」（Chicago Public Art Group，簡稱cpag，http://www.cpag.net,）的成立，讓許多青少年得以透過藝術創作，親身參與社區的公共藝術。芝加哥公共藝術團體將公共藝術視爲重振藝術教育的契機，因此該團體努力地組織中小學生，或以彩繪，或以磁片鑲嵌參與壁畫製作。在製作的過程中，讓孩童們盡情表達對主題的意見，孩童之間相互討論，藝術家從旁指導技術性的問題，強調不以大人的立場左右孩子們的觀點。因此該團體完成的作品，除了藝術家署名之外，還有一群參與的孩童、社區居民姓名共同出現，其在社區中所完成的作品已達百餘件，雖然其藝術性難與大師們的作品

1904年設置的波蘭裔英雄柯斯庫舒克（Thaddes Kosciuszko，1746～1817）雕像，是芝加哥街頭的紀念性雕塑。

匹敵，可是其所展現的正是公共藝術之特質：藝術是凝聚社區意識的觸媒，藝術是社區生活的一部分。

芝加哥捷運公司，是文化局以外，在公共藝術領域出力甚多的單位，諸如捷運系統的車站壁畫創作，乃至公共藝術作品的維護與修復，莫不鼎力支持贊助。在文化局、捷運公司，乃至其他市府部門與民間藝文團體合作之下，芝加哥的公共藝術鼎盛，無怪乎文化局自誇芝加哥是全球的「公共藝術之都」。

芝加哥的公共藝術條例於一九七八年立法通過，一九八七年修訂，相較於美國其他的都市，芝加哥也趕上了全美七〇年代的公共藝術的熱潮。一九九九年三月第二度修訂條例，讓公共藝術可以接受私人捐款，打破昔日全由公部門負責經費的限制，允許更多的資源挹注於芝加哥的公共藝術建設。

乳牛大遊行

芝加哥美術館周遭出現數頭頗有趣的乳牛，或是穿著美國國旗，或是批著紅色的球衣，這是自一九九九年六月十五日起，至十月底止的「芝加哥乳牛大遊行」的一部分作品。走在街頭，有數不盡的千姿百態乳牛：在乳牛身體上彩繪畢卡索作品的局部，粧點成一頭〈畢氏乳牛〉；由芝加哥當地藝術家卡拉漢（Danis Callaham）所繪的〈牛奶與餅乾〉，竟然一度在人氣排行榜高居前茅；同樣是褐色點狀的〈認同乳牛〉係芝加哥當代

《今日美國報》（USA Today）以「芝加哥乳牛大遊行」作為主題報導

美術館贊助，傳達的抽象意向，顯然不被大眾認同。水塔公園（Water Tower Park）是熱門的景點之一，展示了八件作品，一組三件的金色乳牛矗立在水塔簷頂上，令人甚感詫異的是這件作品原來出自於著名攝影師史維多（Victor Skrebneski）之手，同在水塔公園內的〈歐列利紀念乳牛〉（O'Leary Memorial）也由史維多創作。歐列利與一八七一年十月八日芝加哥歷史上最大的火災攸關，當年那場火延燒兩天，毀了大半個市區，造成十萬人無家可歸，三百人喪生火窟。根據謠傳是歐列利家中乳牛踢翻了油燈造成這場大災難，水塔是當年倖存未被燒毀的石造建築物，這樣一件作品在歷史之場景地點出現，應該是頗具意義的。可是〈歐列利紀念乳牛〉以一座方尖石碑，彩繪上猩猩與猴子的方式呈現，絲毫感受不到與傳說的

素顏的原型乳牛

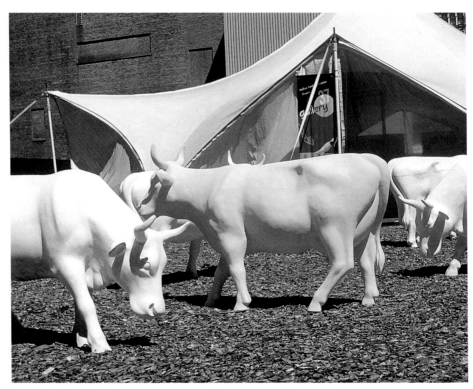

故事有任何關連。反倒是位在會議中心大門前、由芝加哥歷史學會贊助的〈歐列利太太乳牛〉，揚起的右後蹄旁邊有一盞傾斜的油燈，很傳神地表現了流傳中的故事。

以許多郵票貼在牛身，這是水塔公園內很吸引人們的作品之一；另一件在公園裡

名為〈On the Moooooove〉的乳牛是芝加哥觀光局贊助的。芝加哥市政府在這次活動中大有與其他單位拼勁的意味，公園處以贊助十二件作品，名列冠軍，大多安放在

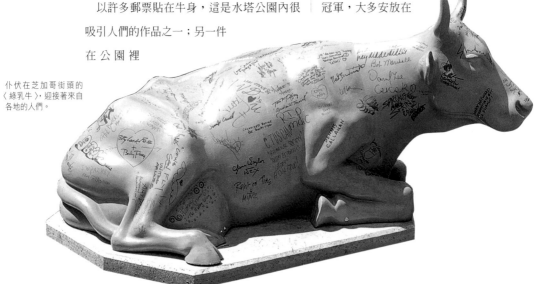

仆伏在芝加哥街頭的〈綠乳牛〉，迎接著來自各地的人們。

〈歡迎來到乳牛鎮〉
作品為乳牛大遊行
在街頭大做宣傳

湖濱；位在州街橋（State Street Bridge）上的兩頭乳牛，頭戴工作帽，蹄著工作靴，很適切表達出贊助單位芝加哥交通局的身分；捷運公司將「素顏」的乳牛在捷運系統照相，呈現乳牛搭車出入社區的情況，然後將相片轉印至牛身；芝加哥規畫暨發展局未缺席，但是其贊助的兩件作品沒啥特色；相對的，芝加哥機場處（Airport System）在歐黑機場的〈達文西乳牛〉，高高掛著，大大有異其他四腳落地的乳牛們。亦爲發明家的達文西，曾於一四九三至一四九五年繪飛行器草圖，在機場展翼的乳牛顯然是向達文西致敬。瑞士領

事館亦盛情參與，特以瑞士的風景爲題材，以〈連接兩個美好文化的乳牛〉爲乳牛命名，將乳牛放置在熱鬧的密西根大道上。

瑞士領事館贊助的
〈連接兩個美好文化
的乳牛〉

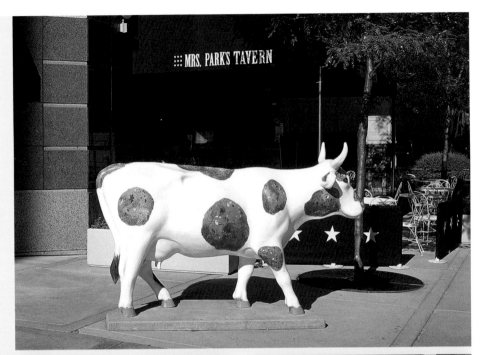

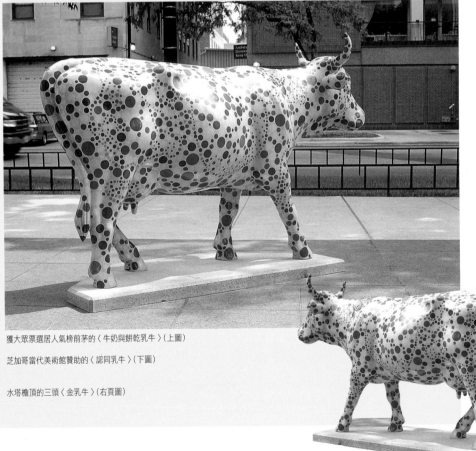

獲大眾票選居人氣榜前茅的〈牛奶與餅乾乳牛〉（上圖）

芝加哥當代美術館贊助的〈認同乳牛〉（下圖）

水塔簷頂的三頭〈金乳牛〉（右頁圖）

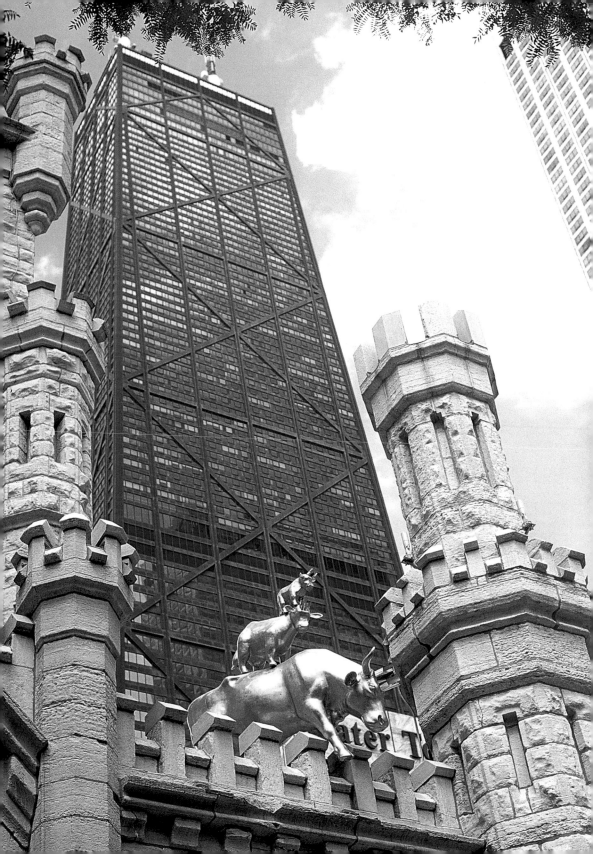

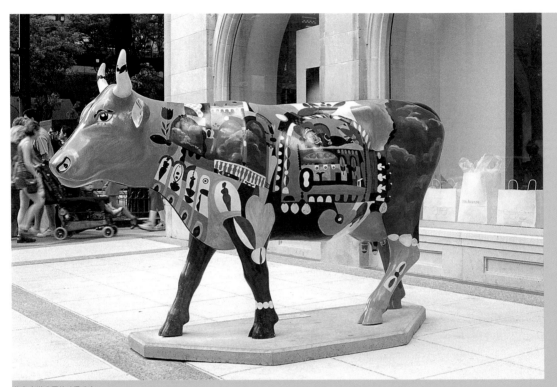

位在水塔公園的〈乳牛〉

芝加哥公園處贊助的作品之一

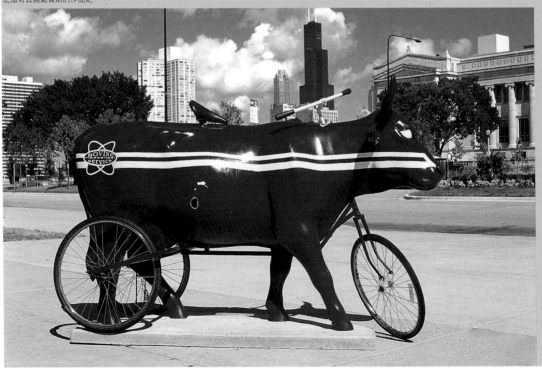

水塔公園內的〈郵票乳牛〉

位在貿易展覽會議中心的〈歐列利太太乳牛〉（賴德霖攝影）

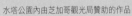

水塔公園內由芝加哥觀光局贊助的作品

位在州街橋上的兩
頭乳牛，代表芝加
哥工務局參加遊行
活動。

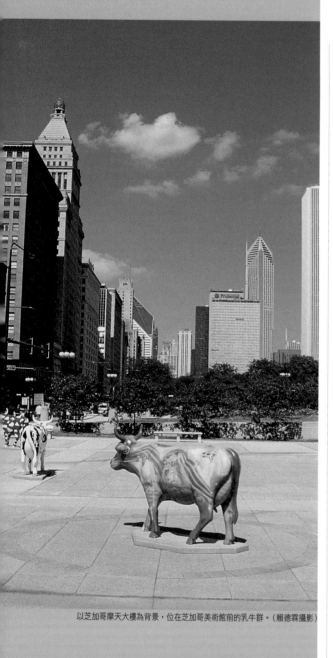

以芝加哥摩天大樓為背景，位在芝加哥美術館前的乳牛群。（賴德霖攝影）

此外也有不少頗具創意之作品，如帶著英國皇家衛隊禮帽的〈倫敦乳牛〉，背著郵袋的〈信差牛〉，頸上掛著滑板的〈運動乳牛〉，戴太陽眼鏡與相機的〈觀光乳牛〉，不過與在芝加哥的觀光人群相反，〈觀光乳牛〉可是要出城休假觀光呢！琳琅滿目的裝置藝術手法，逗得行人慢下腳步欣賞，甚至與作品合影，意圖捕捉住這些出乎意表的美景。這些多彩繽紛的乳牛，使得芝加哥大展風采，為原本就享有「公共藝術之都」的芝加哥倍添美譽。

乳牛能飛？有一頭名為「幸運」的乳牛總是在作白日夢，牠瞧見牧場主人的一對小兒女玩肥皂泡泡遊戲，幻想如果泡泡夠大，或許就可以乘坐著肥皂泡泡到月球。當然這是一個夢想，「幸運」始終只能低頭吃草，昂首望月。

可是有一天，突然出現了一位美麗的仙女，揮著她的魔棒對「幸運」說「吃下神奇的花朵，夢想就會成真」，「幸運」急急忙忙地猛啃奇花異卉，牠覺得身體開始產生變化，長出了兩個大翅膀，身體出現五顏六色，鼻子變成了指北針，「幸運」的夥伴們對牠的奇形怪狀並不以為意，反而安慰牠。「幸運」將夢想與遭遇告訴其他的乳牛，想不到另外三頭乳牛急迫地尋找、吃啃神奇的花朵，牠們也發生了變化，可是彼此所變化的相貌並不相像，「幸運」明白這是每個夥伴的夢想不同所造成的。

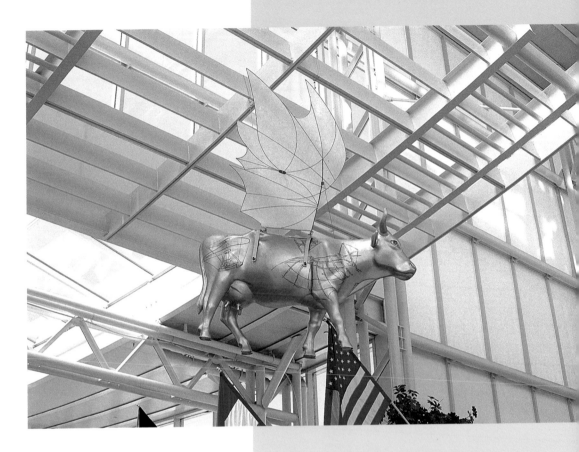

位在歐黑機場的
〈達文西乳牛〉

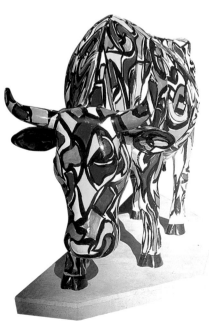

　　終於，這四頭乳牛偕行飛向月亮，「幸運」很高興，因為牠不是唯一有夢想的乳牛，還有其他乳牛也想飛。這真是好一個「希望相隨，有夢最美」的故事。這是一則童話，名為「幸運」的乳牛卻是真實的，牠位在芝加哥歐黑機場聯合航空站大樓，牠是一九九九年芝加哥公共藝術盛會「乳牛大遊行」活動中的一員。「幸運」乳牛的童話故事是「乳牛大遊行」活動中，瑪莉肯思兒童中心（Children of The Mary Crane Center）的創意構思，這則故事使得活動為之更加生動、更加吸引大眾了。

位在北密西根大
道的〈牛鳴乳牛〉

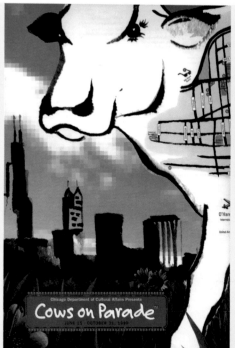

乳牛大遊行的文
宣〈左圖〉

象徵美國建國時
代的〈殖民乳牛〉
〈右圖〉

帶著皇家衛隊禮
帽的〈倫敦乳牛〉

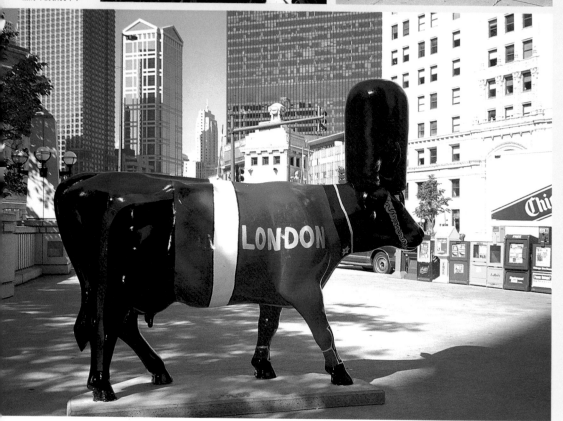

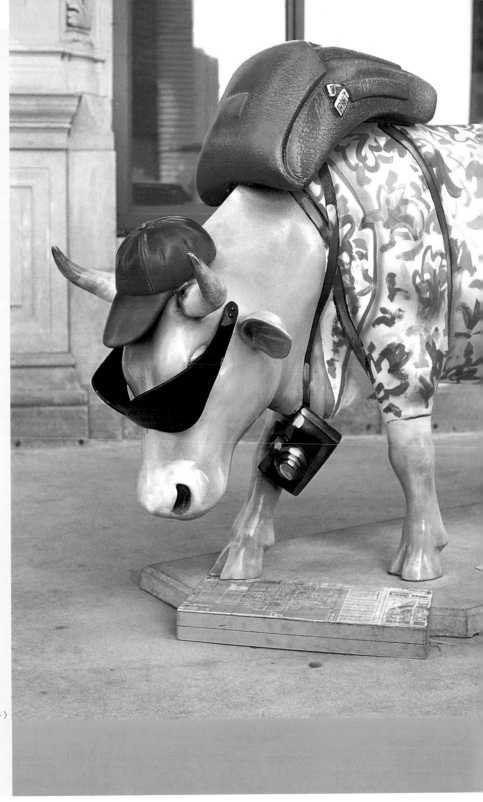

要出城的〈觀光乳牛〉

顏具創意的〈搖擺乳牛〉

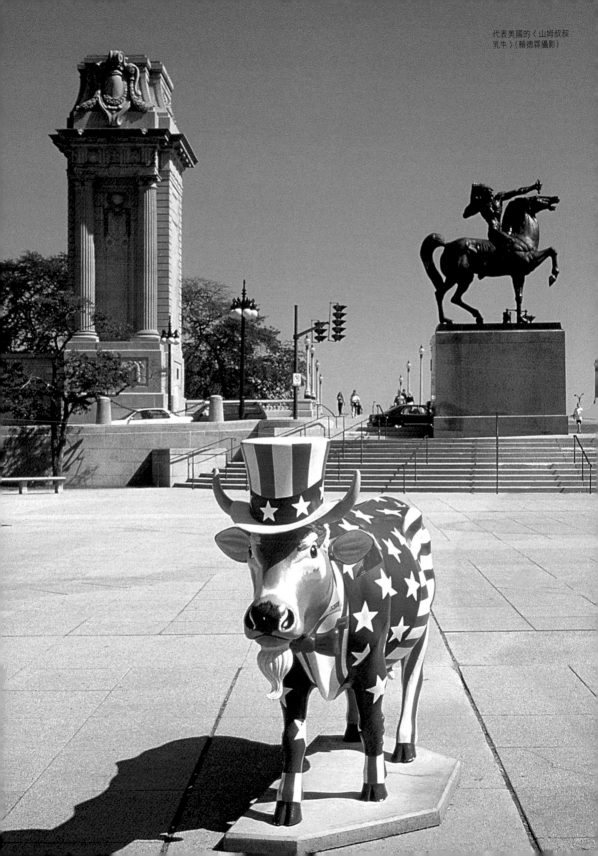

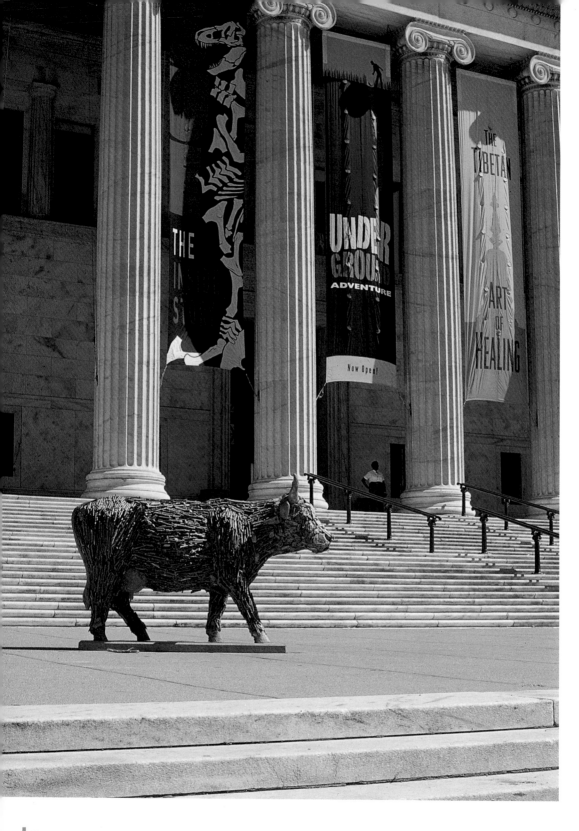

　　所有的乳牛都是以玻璃纖維製作成三種基本原型的姿態，一種是四腳站立牛頭昂然，一種是四腳站立低著頭，另一種則是仆伏在地。可是它們與真正的乳牛有些微差異，它們都長有牛角，其實現實生活中的乳牛是不長角的，藝術世界中的乳牛卻百變千面。這三種原型的乳牛，提供藝術家恣意創作，誕生獨特的藝術品。「芝加哥乳牛大遊行」活動開始之際有二百六十二頭乳牛走上街頭，其間不斷有新作品加入，到結束時已達三百二十頭。乳牛們分布的地點很廣泛，位在中途機場航空站，芝加哥航空局贊助了〈不是乳牛的乳牛〉，芝加哥河上的觀光遊艇，有一頭乳牛伴著人們共同遊河，欣賞「摩天樓之

歌劇院高牆上的〈卡門乳牛〉

位在費德博物館前的〈木棒乳牛〉（左頁圖）

掛著滑板的〈運動乳牛〉

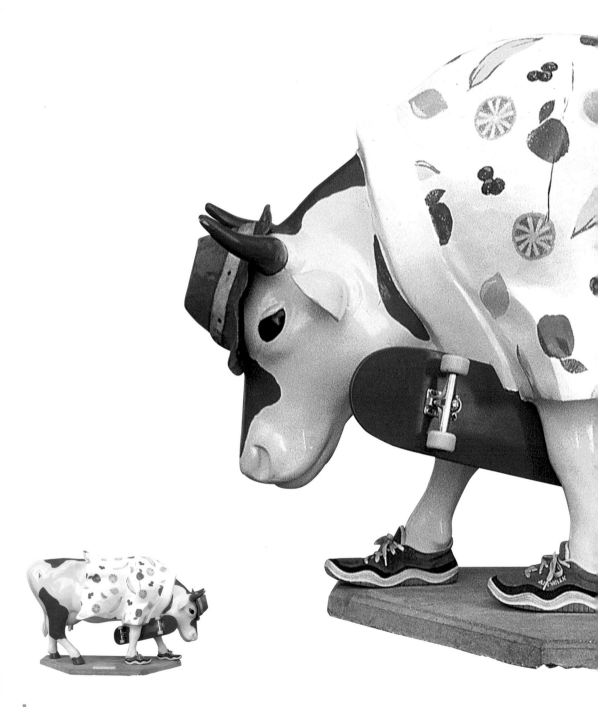

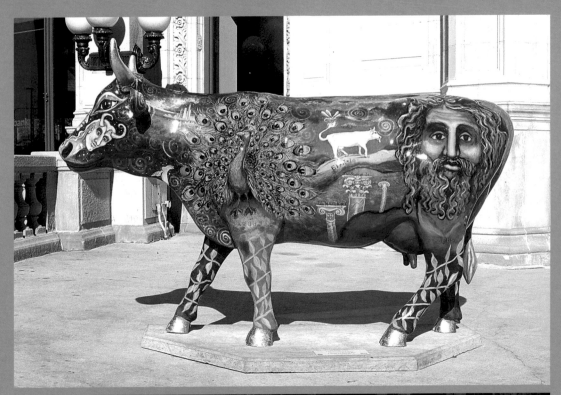

位在芝加哥《論壇報》
大樓前的〈古典乳牛〉

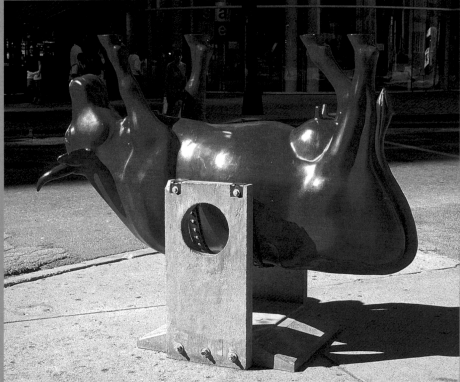

反轉倒置的乳牛是
芝加哥街頭的驚奇
（右圖）

〈LCI乳牛〉與〈觀
光乳牛〉在街頭相
遇（右頁上圖）

位在觀光遊艇的
〈邂逅乳牛〉
（右頁下圖）

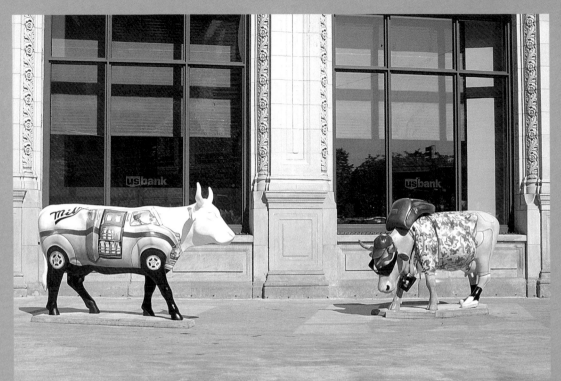

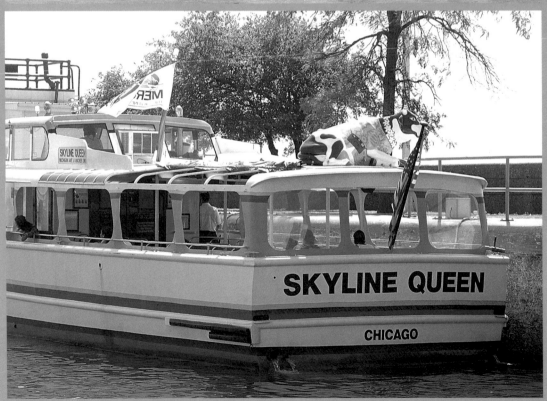

都」的天際線，在歌劇院的高牆上，以卡門歌劇「Toreabor's Song」命名的乳牛與窗櫺下悲喜的面具石刻相輝映，這些藝術化的乳牛帶給芝加哥無盡的驚豔藝術體驗。

提到牛，人們會聯想到芝加哥有名的籃球隊——公牛隊，然而公共藝術展的主題怎麼會是乳牛？事出一九九八年有位芝加哥企業家漢格（Peter Hanig）到瑞士蘇黎士渡假，瞧見這個歐洲都市到處是彩繪的乳牛雕塑，被如此不一樣的街頭藝術展所震撼，回到美國後乃向芝加哥文化局建議引進這個活動。

文化局認同此作爲可以提升芝加哥的文化可見度，是增進市民接觸藝術的好點子，於是先修訂相關法條，然後向該市的藝術家們廣發「英雄帖」，諮詢參與的意願，結果獲得熱烈的反應。

接著文化局向企業界招手，由文化局扮演中介的媒人，爲藝術家尋找贊助者，尚未彩繪成裝飾的原型乳牛，每頭的價錢自二千五百至一萬一千美元不等，由企業認養捐助，同時伊利諾州商業與社區事務局撥出十萬美元襄助此項活動。「乳牛大遊行」所有的原

藉著作品宣傳芝加哥瑞士週活動的乳牛

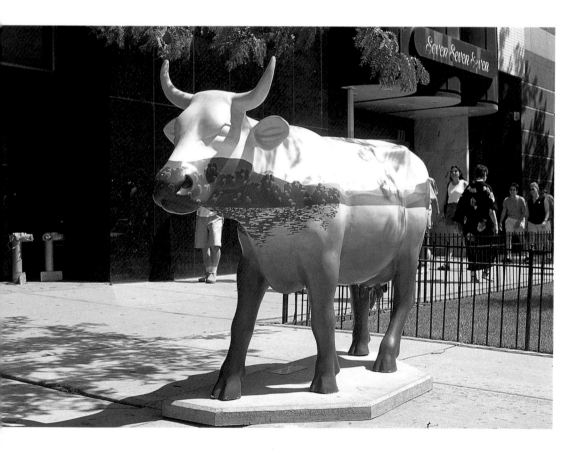

CHICAGO 1999:
Where the Cows Are

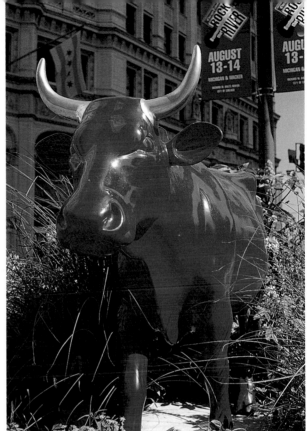

芝加哥乳牛大遊行的導覽地圖

顏色鮮艷的〈福特紅乳牛〉（右圖）

能飛的〈幸運乳牛〉是活動的創意之一（下圖）

眾多作品中惟一以
〈無題〉命名的乳牛

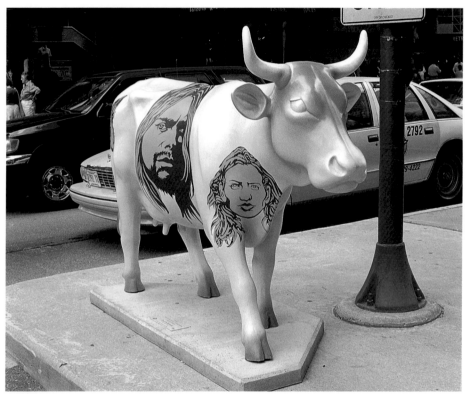

「37藝廊」創作的
〈社區乳牛〉

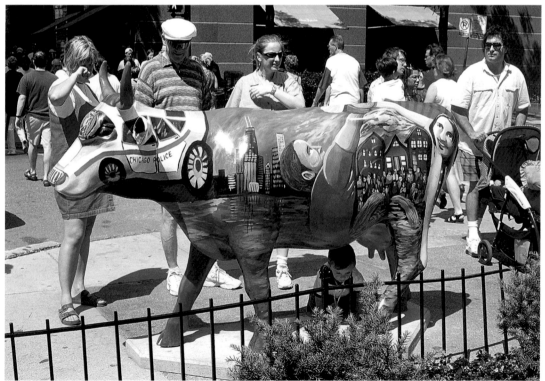

型乳牛再由文化局提供給藝術家可以自由創作，唯一的條件是作品不得出現任何商標或宣傳圖案或文字，以避免贊助者利用機會大打廣告，不讓藝術大遊行淪喪爲商業活動。「芝加哥乳牛大遊行」是文化局在公共藝術計畫之下最新的大手筆活動。一九九九年夏天的這個大遊行活動就是修法之後，讓大眾捐款襄助公共藝術的具體創舉，其突破了公共藝術與建築物基地的固著連繫，打破公共藝術必然由公家編列經費從事設置的慣例陳規。

除了街頭眾多可見的藝術乳牛，文化局有許多相關的配套措施，以期帶動整個活動，如大量印刷、分發免費導覽地圖，同時設立網站詳加介紹作品，積極地從事推廣宣導。當地的有線電視台，每週一至週五於上、下午各有一個時段，製作特別節目，深入報導相關活動與作品。芝加哥著名的《論壇報》特在報社的網站設立專題，讓讀者上網投票選舉最喜愛的作品，並且發表個人的意見。在市中心，文化局特關了

一個創作園地，開放供民眾參觀藝術家彩繪的過程，藉以吸引人潮激發整個活動的人氣。

同時也提供機會給社區孩童，讓他們在藝術家的指導之下共同參與創作，作品的解說牌會列出未來主人翁的姓名，此舉既擴大藝術的公共性，又增強社區認同，對孩童而言，一九九九年的暑假是難忘而且有意義，眞是一舉數得的好方法。負責執行「乳牛大遊行」活動的「37藝廊」（http://www.gallery37.org）成立於一九九一年，當年是在市區編號 37 號的街廓展開社區藝術工作，教導青少年們生命的價值、生存的技能，以期透過活動讓新一代認識藝術。

繽紛多彩的乳牛上街頭，成為芝加哥獨特的市容。

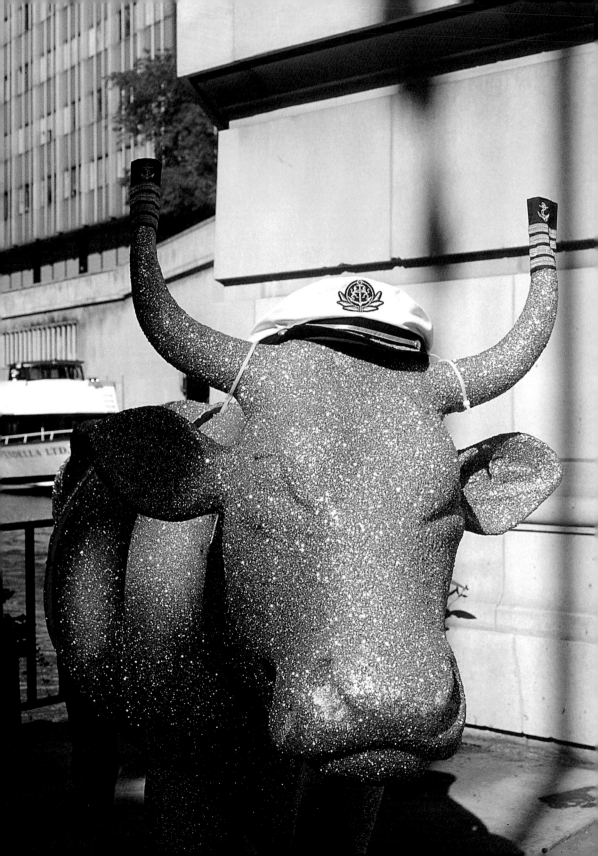

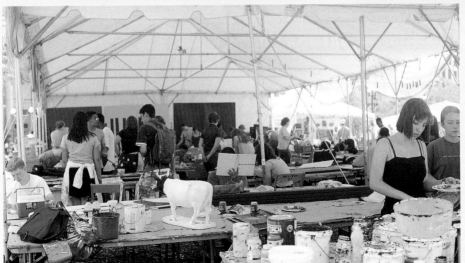

芝加哥乳牛大遊行
衍生的藝術商品
（上圖）

位在編號37街廊的
活動場所（左圖）

為遊艇招徠乘客的
〈船長乳牛〉
（左頁圖）

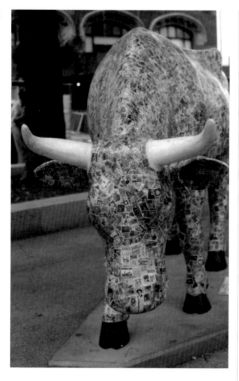

節慶的公共藝術形塑
了都市的嘉年華

爾後「37藝廊」工作範圍擴大，對象不再侷限青少年，提供各種免費課程與觀賞藝術表演的機會，並且進一步與公立學校合作，讓有心於藝術創作的學生，由藝術家親自教導，在「37藝廊」定時上課。其藝術課程不單是視覺藝術，還包括表演藝術與文學，如針對十四到二十一歲的族群開設詩班，由此可知「37藝廊」扮演了極寬廣的角色，為芝加哥的社區藝術教育貢獻良多。在「乳牛大遊行」中，以芝加哥天際線與芝加哥警車為題材的〈社區乳牛〉，就是「37藝廊」參展的作品之一。

「乳牛大遊行」展覽結束之後，整體活動只是暫告個段落罷了。文化局從所有作品中挑選出一百四十三件舉辦拍賣，標價從一百美元起，最高價是一萬零兩百美元，部分作品在網路上競標，部分作品則於當年十一月九日假芝加哥劇場公開拍賣，拍賣所得的錢捐給贊助者所指定的公益團體。拍賣的成績達兩百萬美元，〈鏡面乳牛〉以六萬五千美元名列最高價，兒童紀念醫院則是最大的受益者，獲得十一萬美元的指定捐款。這是藝術結合公益的良好作為，一則使原本臨時性的展覽作品覓得好歸宿，更進一步發揮藝術的功效；二則讓藝術品成為公益的媒介，使得弱勢團體得以有金錢的挹注，更重要的義意是令更多人關切、瞭解、參與、蒙利於公共藝術。未拍賣出去的作品，芝加哥文化局特意保存數件，以巡迴之方式在不同的社區展覽，甚至外借至外地，所以這項活動並不是展覽完畢就結束了。

「芝加哥乳牛大遊行」除了拍賣會的金錢收入之外，還有許多衍生商品，如書籍、海報、紀念杯、紀念衫等相關產品的收入，讓芝加哥文化局收入頗為可觀，加上此活動所帶動的觀光旅遊、就業服務等收入，文化局估算「芝加哥乳牛大遊行」這個活動，經濟效益約有二億美元，吸引了一百萬的觀眾，對芝加哥貢獻非凡。因為這個活動太成功，之後引發許多其他都市爭相效尤。

第三章　柏林世界和平熊藝術展

之後柏林熊展更打破畛域邁向全球化，以熊作為和平的象徵，藉著藝術化的熊宣揚「愛心、和平、友愛、團結」。

無獨有偶，柏林人企圖尋覓一種動物圖騰，長久以來作為柏林標誌的熊竟然成為最佳選擇，二○○一年六月起柏林街頭亦被群熊佔領。

柏林熊戶外藝術展

在柏林波茨坦廣場的安全島上，瞧到兩頭親暱的黑白熊，逗趣的情況令人不禁拿起相機攝影存念，或有人湊上前去與牠倆留影。波茨坦廣場是利用柏林圍牆東西兩側的空曠土地所興建的新都心，在摩登的建築群旁出現這般既輕鬆又幽默的藝術品，相較廣場內一些名家大師的戶外藝術品，這兩頭熊委實親切可愛。事實上，牠倆僅是「柏林熊」展中兩百四十六個同伴中的一件。

位在波茲坦廣場的黑白柏林熊

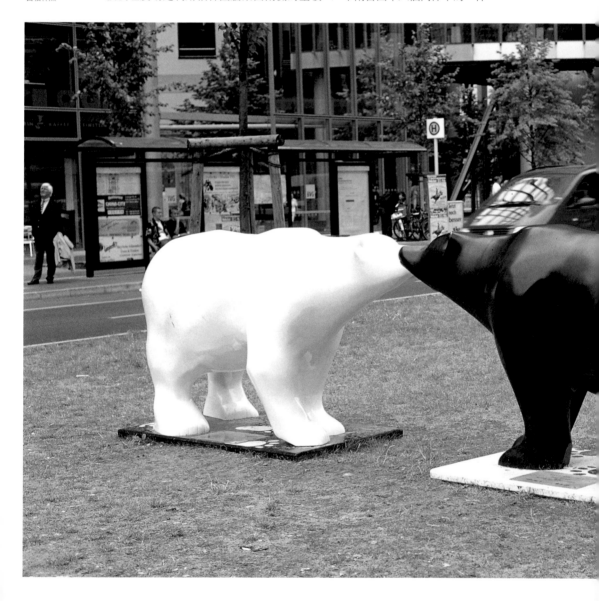

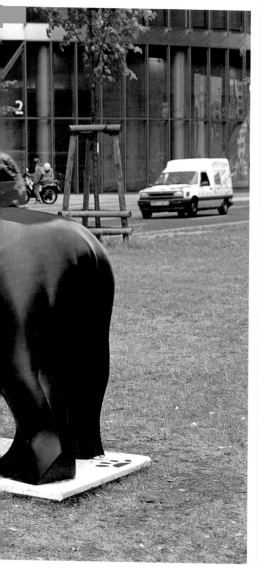

二○○一年六月廿日起，柏林的街頭出現了眾多千姿百態的熊，這項名為「柏林親愛熊」（Berlin Buddy Bear）的戶外藝術活動，實起源於一九九八年蘇黎世的「群牛大遊行」（Cow Parade），經過一九九九年在芝加哥與二○○○年在紐約的發揚光大，已經成為歐美大都市競相鬥陣的美事。

二○○一年五月，美國加州洛杉磯以「天使」為主題，取其市名的意思另創新造形。二○○一年六月一日起芝加哥推出了「家具組件」的街頭大展，四百餘張爭奇賽豔的椅子展至十月中旬。顯然這般有鮮明主題的臨時性戶外藝術展覽，在公權力的主導參與之下，使得公共藝術有了一個不同於昔日運作模式的新局面。

雙足高舉站著的〈舞者〉柏林熊

柏林熊有兩個原型，四足著地行走的「朋友」（Der Fleund），高一百九十公分、寬一百一十五公分、厚八十五公分；雙足高舉站立的「舞者」（Der Tanzer），尺度較大，高兩百公分、寬一百廿公分、厚八十公分，名為「特技表演者」（Der Akrobat）的熊實乃倒立的「舞者」。每頭熊重四十五公斤，都以玻璃纖維製作，以每頭兩千九百八十馬克的價格售予贊助者，贊助者自行尋覓中意的藝術家彩繪，付給藝術家的費用不一，端視雙方相商的結果而訂。柏林熊大展共計有二百餘贊助者，從最基本的一件至廿件不等。

倒立的〈特技表演者〉
柏林熊

利用太陽能會發出聲
音的柏林熊

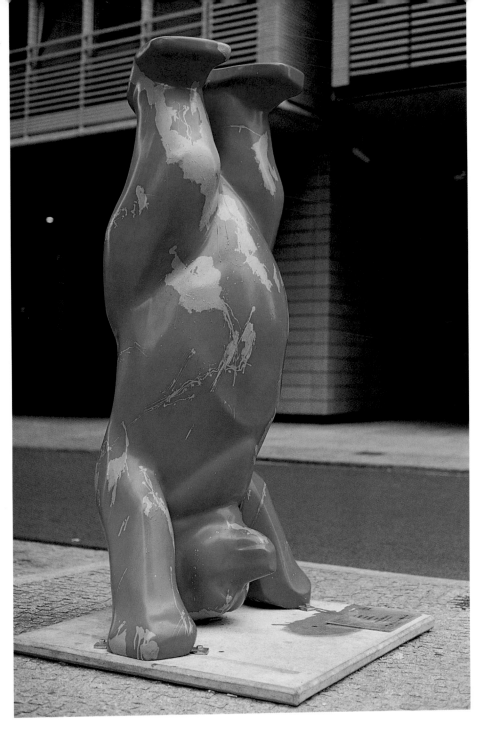

以歐洲中心為起始點，向西沿著
Kurfurstendamn，人行道與安全島成了戶外
藝廊，在熱鬧的 Neues Kranzler Eck 就有十

八頭柏林熊。該處原本就有數件超現實風格
的戶外雕塑品，在柏林熊們加入陣容之後，
更成為吸引人群的景點。在這些柏林熊之

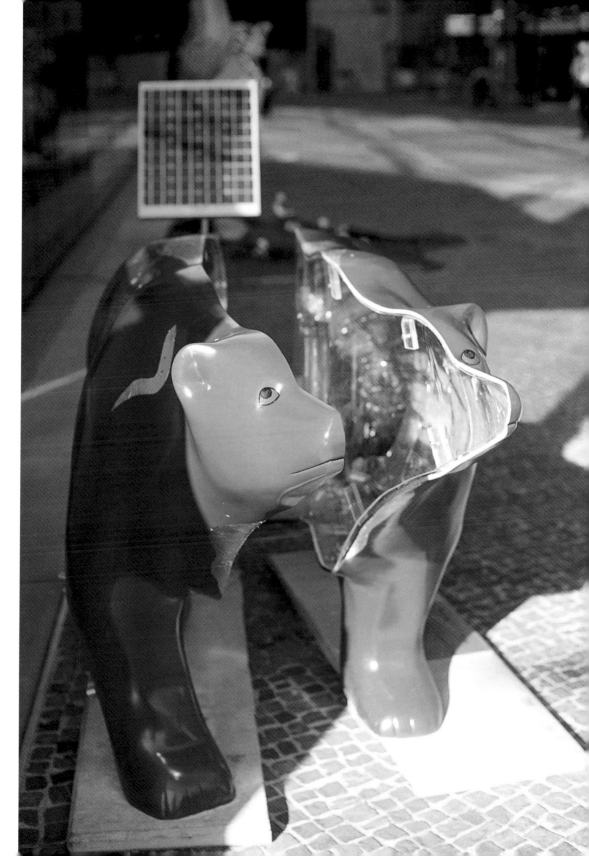

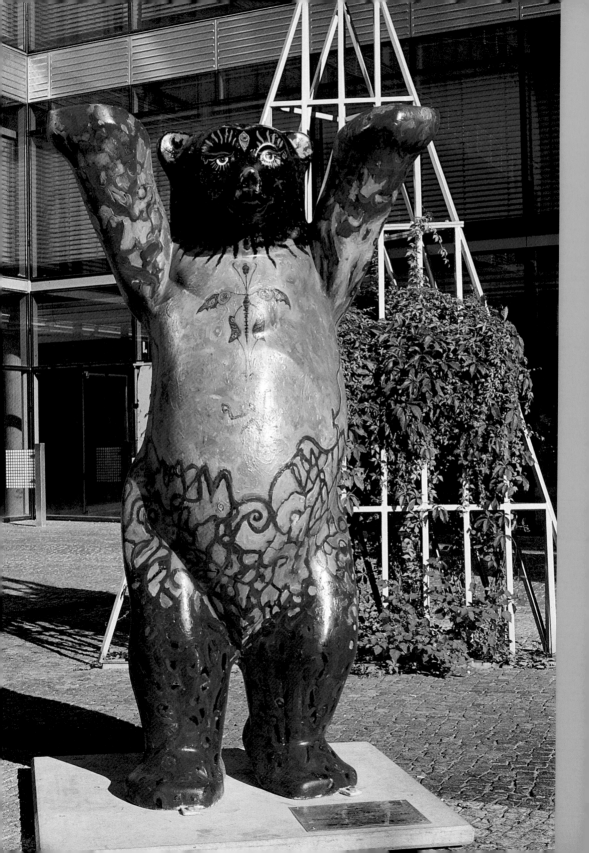

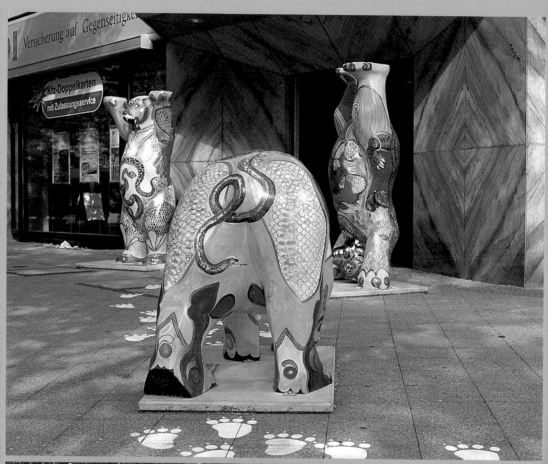

兩頭站著的柏林熊宛
若HDI的門神（上圖）

在街頭演出默劇的柏
林熊（下圖）

在歐洲中心的〈派對
柏林熊〉(左頁圖)

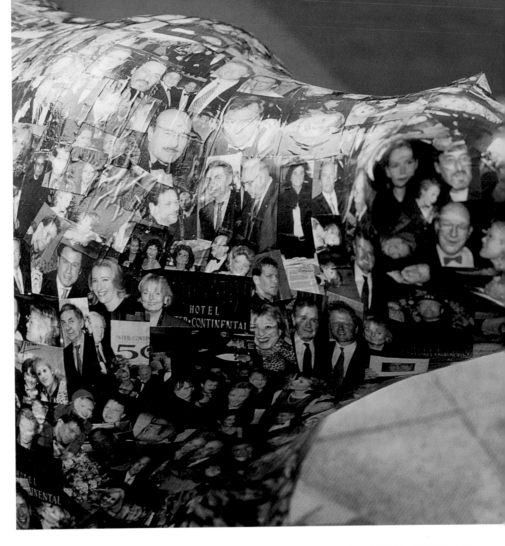

中,要以被解剖成兩半的藍熊最殊異,其背脊上的小方格是太陽能的蒐集器,將太陽能轉化為電源,當人們走近之時,藍熊身上有感應器,會發出吼聲,是唯一的「有聲柏林熊」。與歐洲中心相隔三個地鐵站距離的安狄莫紐廣場 (Andenauer Plaza),其附近的 HDI-Versicherungen 商家門口,有七頭熊,分別以「舞者」與「特技表演者」為原型。有若門神般的兩頭熊分立入口左右兩側,而其餘五頭柏林熊,配置成由人行道欲進入商店的姿態,有趣的是人行道上白色的熊足腳

印,這些熊正合演著一齣默劇,導引著人們到店內消費。

相似的情境亦出現在威騰堡廣場 (Witenberg Plaza) 旁著名的卡的威百貨公司 (KaDeWe Department)。該百貨公司贊助熊的數量達十二頭,居所有贊助者之冠。這是其他都市相似活動中較罕有的,通常贊助者以單件作品為主,鮮少見到像柏林熊這般如此多件藝術品組合,共同表現的情境。另一差異是柏林熊允許贊助者的名字出現,將作品名稱、作品編號、創作者與贊助者皆

鐫刻在不鏽鋼片上,然後固著在底座;不像芝加哥的「乳牛大遊行」,不能有贊助者的商號,要藉由作品所在的位置揣測贊助者。

在布蘭登堡門東側的菩提樹下大道(Unter den Linden)是另一個主要展場,在廣場北側,蒐藏了許多國際大師級作品的德國銀行大廈,其大門、陽台與屋頂分別設置了三頭柏林熊,又是一個諧趣讓人印象深刻的默劇。在道路中央的寬廣安全島上,有柏林熊伴隨觀光客,在陽光下享飲德國啤酒或咖啡。較諸芝加哥「乳牛大遊行」將兩百五十六頭乳牛遍佈全市各地,柏林熊則較集中地設置在布蘭登堡門與歐洲中心,這兩處是柏林的觀光重點區域,可以發揮較大的功效,有利於民眾欣賞,這是一大進步。不過就作品創作的觀點,相較於芝加哥的乳牛,柏林熊偏重彩繪,較少裝置性的作品,以致顯得

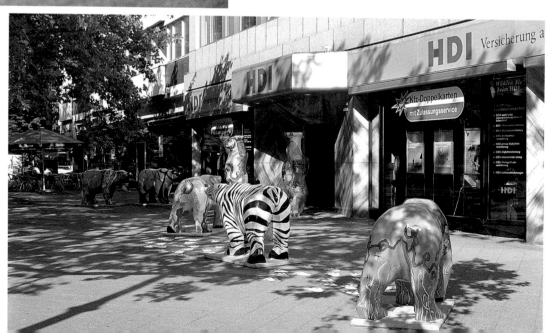

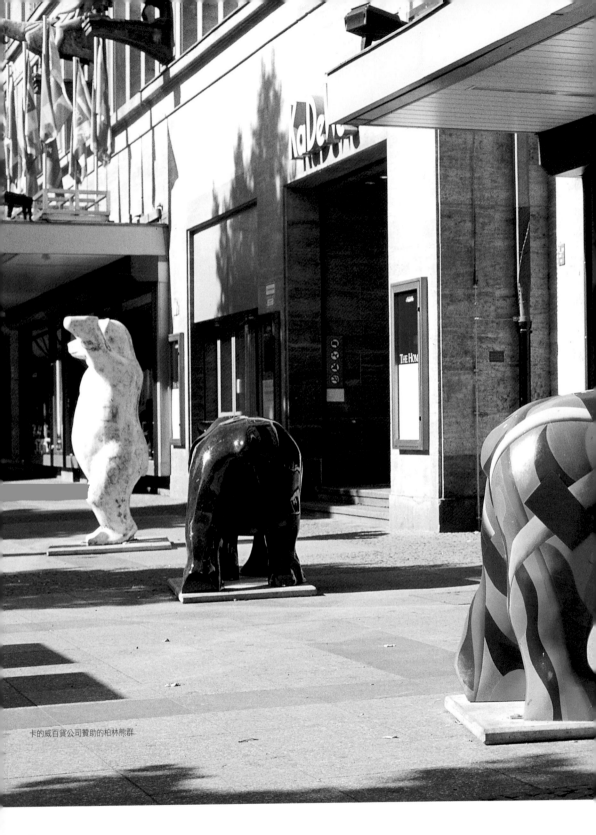

卡的威百貨公司贊助的柏林熊群

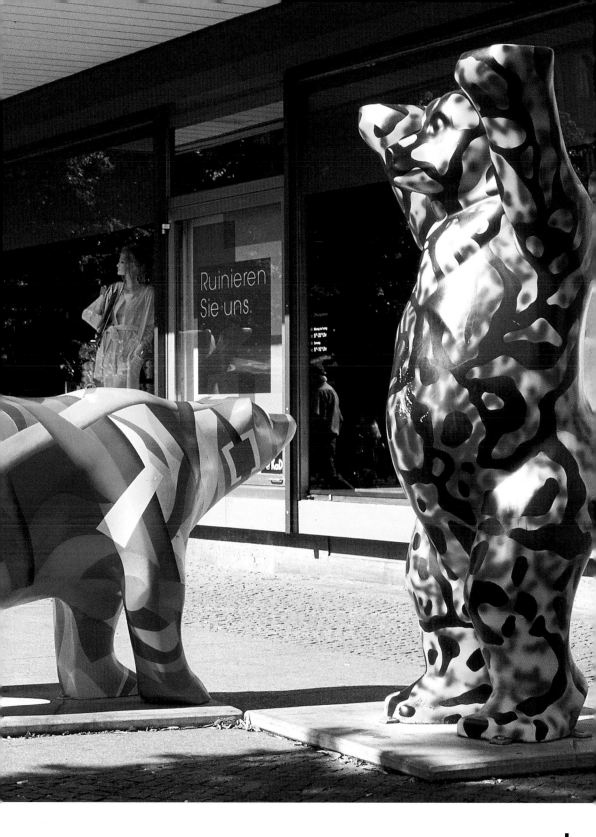

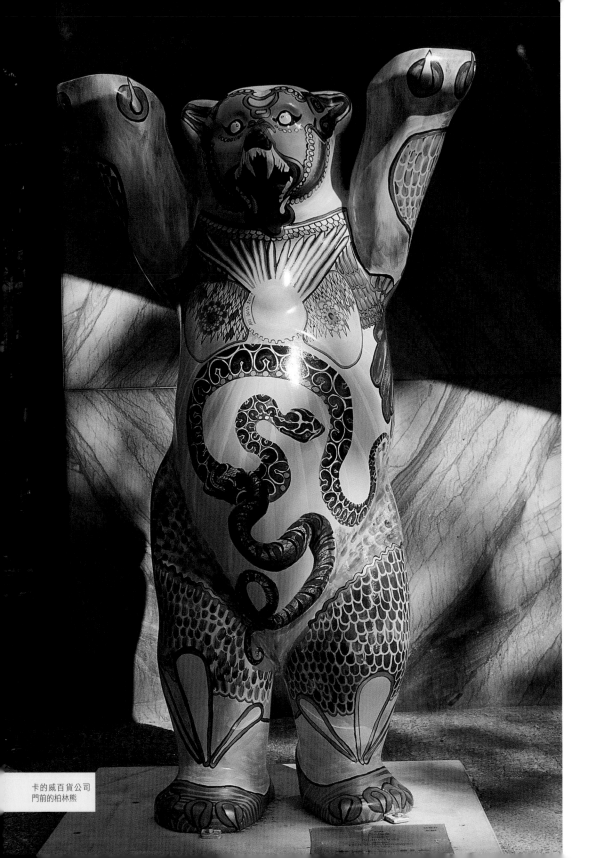

卡的威百貨公司
門前的柏林熊

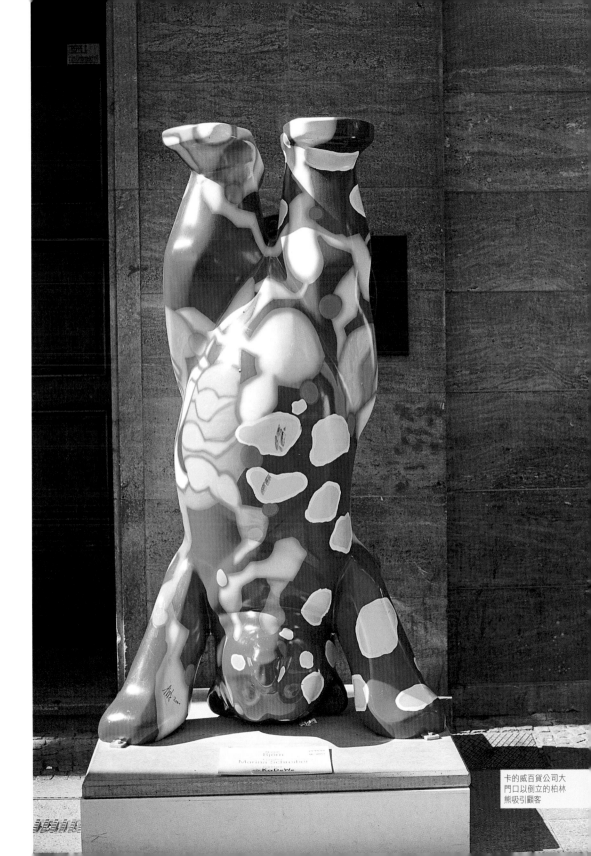

Björn
Marina Schreiber
KaDeWe

卡的威百貨公司大
門口以倒立的柏林
熊吸引顧客

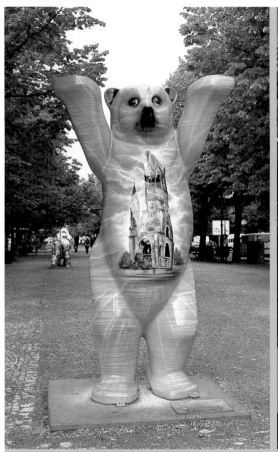

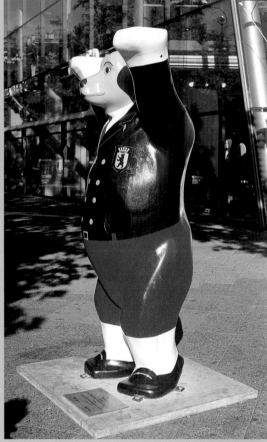

柏林熊身上的教堂乃
毀於二次世界大戰的
記憶教堂（上左圖）

位在歐洲中心的柏林
熊（上右圖）

位在威騰堡廣場的柏
林熊（下圖）

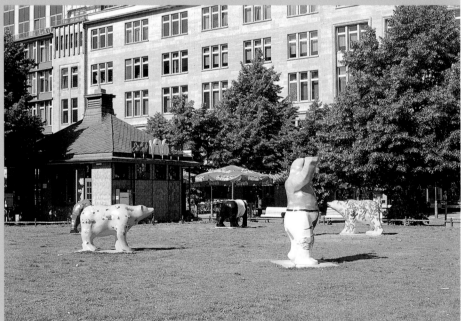

右前足彩繪著記憶教
堂的柏林熊（右頁圖）

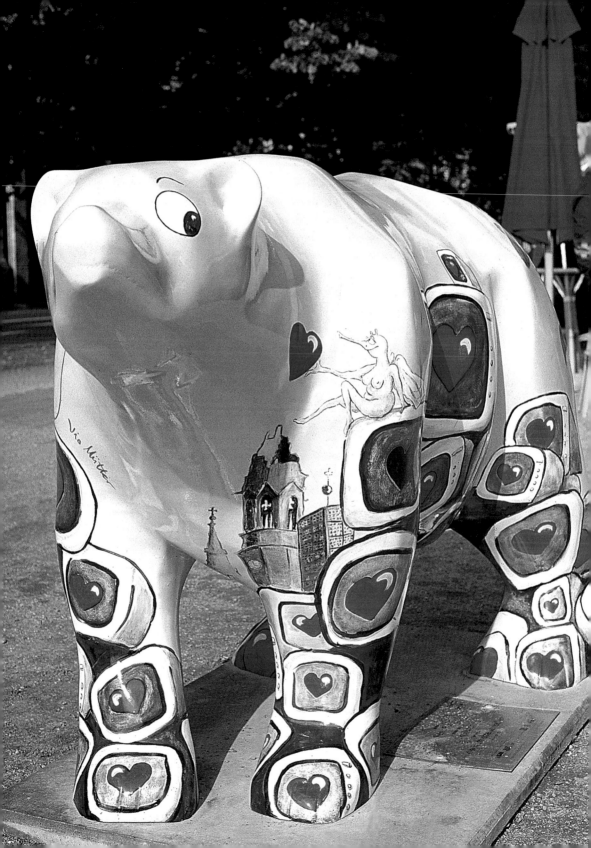

由藝術家沙賓
（Sabine Christiansen）
創作的柏林熊
（上圖）

柏林熊大遊行一景
（下圖）

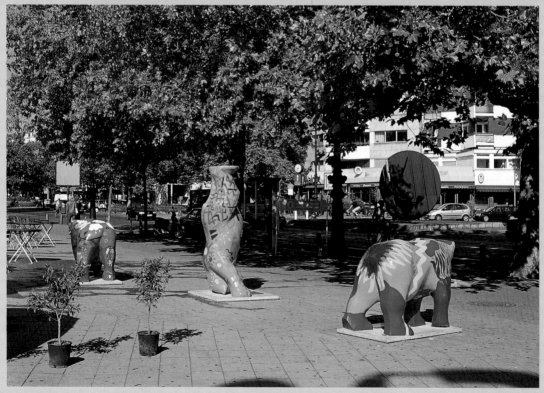

名為〈友誼〉的
柏林熊

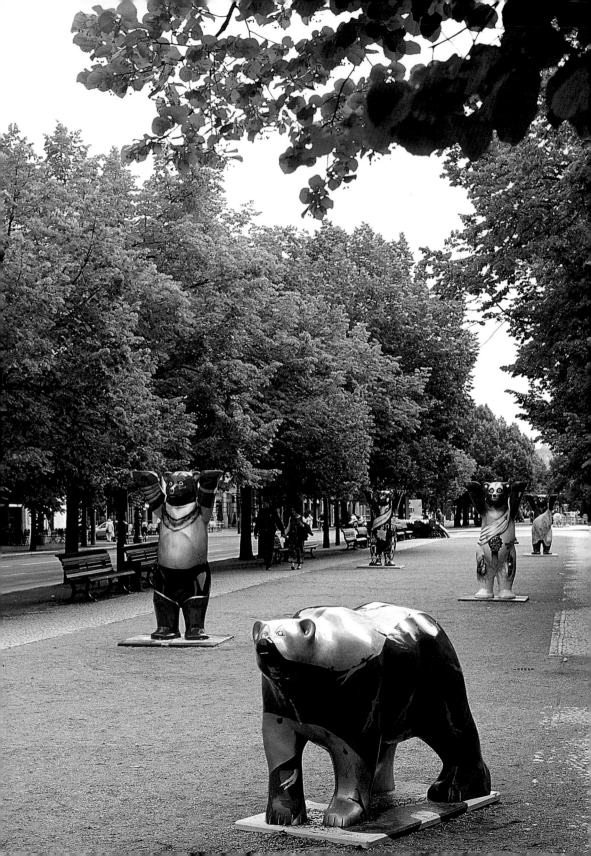

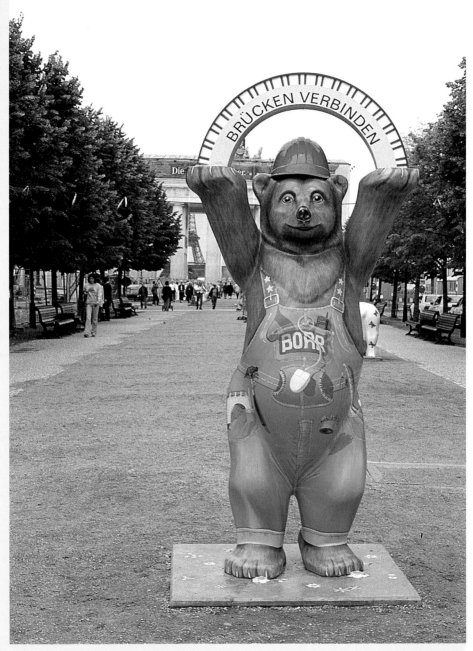

位在菩提樹下大道的柏林熊之一，背景即布蘭登堡門。（上圖）

雙足托著紅鞋的柏林熊很巧妙地為贊助商家作廣告（右圖）

柏林地標布蘭登堡門前東向的菩提樹下大道是柏林熊的聚集點之一（左頁圖）

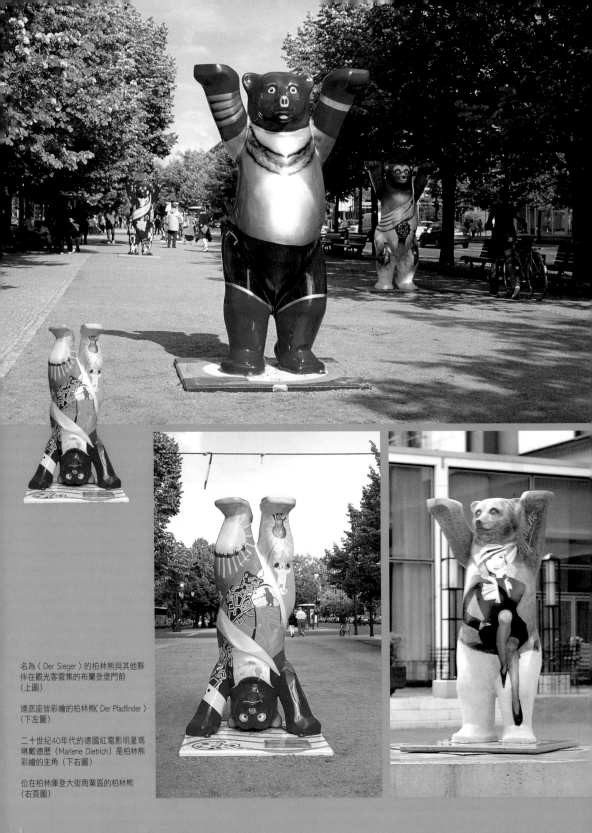

名為〈 Der Sieger 〉的柏林熊與其他夥伴在觀光客雲集的布蘭登堡門前（上圖）

連底座皆彩繪的柏林熊〈 Der Pfadfinder 〉（下左圖）

二十世紀40年代的德國紅電影星明瑪琳戴德歷（ Marlene Dietrich ）是柏林熊彩繪的主角（下右圖）

位在柏林庫登大街商業區的柏林熊（右頁圖）

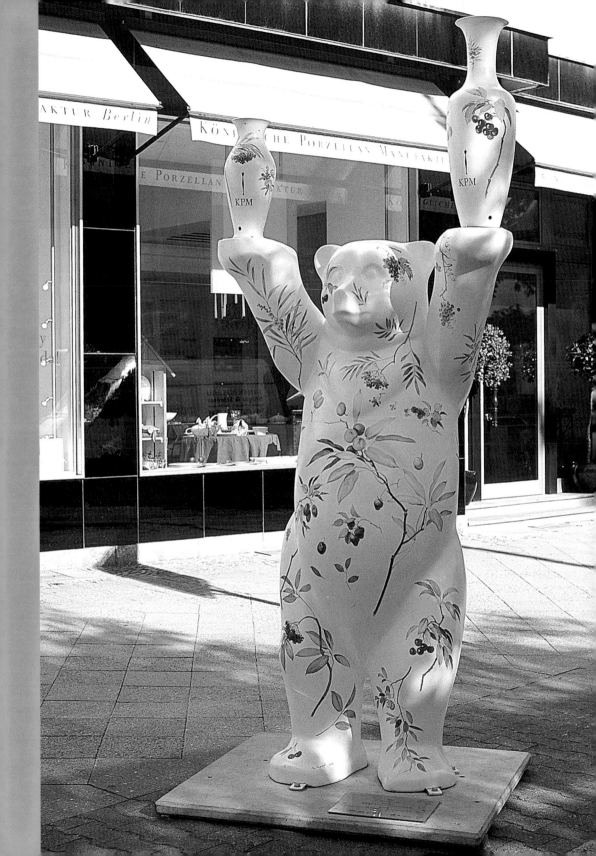

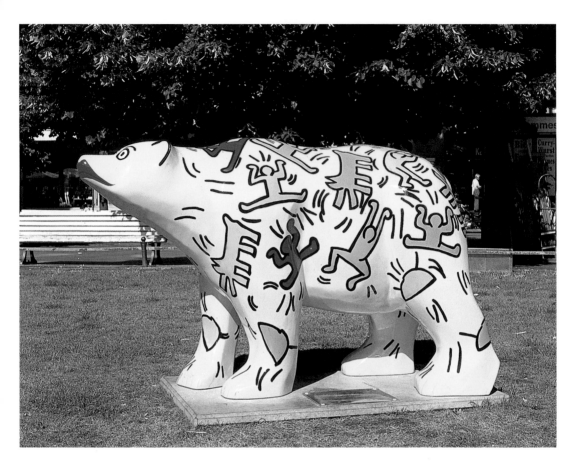

以美國塗鴉畫家哈林（Keith Haring）的線狀人形所彩繪的柏林熊（上圖）

柏林熊的導覽圖（右圖）

較嚴肅了一些，或許這正是美國與德國，兩國國民性差異所形成不同的藝術表現。為了推廣此活動，主辦單位印行了小手冊，內附導覽地圖，同時設有網站www.Buddy-bear.com，介紹作品，刊載新聞，積極地從事宣傳。這樣的「行銷藝術」策略實乃我們推廣公共藝術最應該學習致力的。

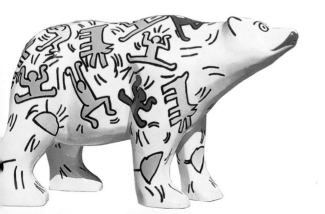

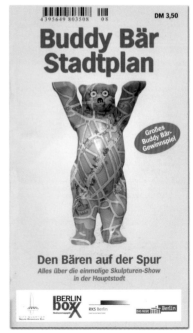

世界和平熊

　　柏林熊的構想出自賀立茲博士夫婦（Dr. Klaus Herlitz & Eva Herlitz），顯然是受「乳牛大遊行」的影響，當初他們企圖尋覓一種足以代表柏林的動物圖騰，而長久以來作為柏林標誌的熊當然是最佳選擇。自二〇〇一年六月二十一日起，柏林街頭出現繽紛的熊，各界反映熱烈，這項藝術活動深受好評。賀立茲夫婦想到深化柏林熊展，思索何不打破畛域，邁向全球化，以熊作為和平的象徵，藉著藝術化的熊宣揚「愛心、和平、友愛、團結」。於是他們邀請世界各國的藝術家為「親愛的熊」（Buddy Bear）彩繪，每一

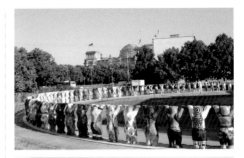

世界和平熊於2002年6月首度在柏林展示（BBB提供）
（上圖）

奧地利雪地中的柏林熊（BBB提供）
（中圖）

奧地利吉茲博荷是世界和平熊巡迴展的第二站（BBB提供）
（下圖）

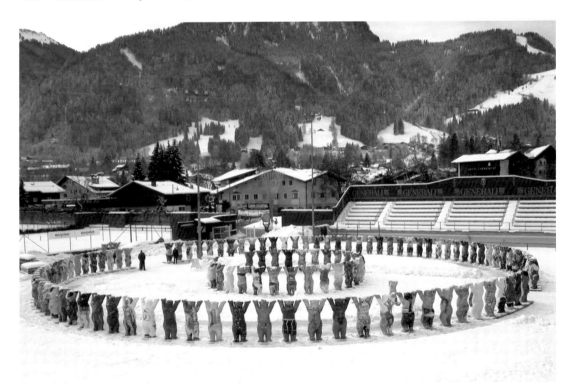

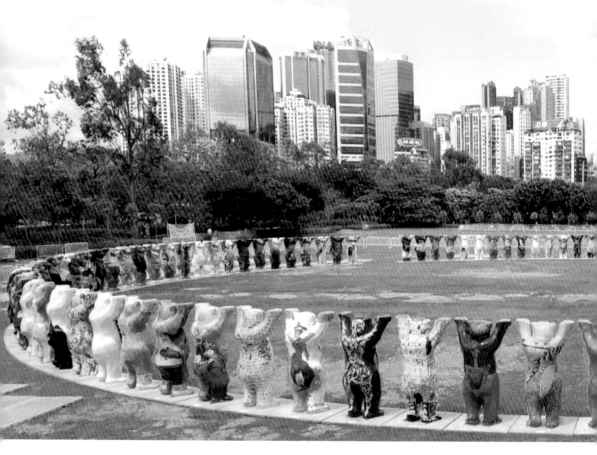

香港維多利亞公園是世界和平熊巡迴展的第三站（BBB提供）（跨頁圖）

頭熊展現出不同國家的獨特風貌，經由各界贊助，共計有一百二十件「世界和平熊」於焉誕生。

分別代表歐洲主要大國的「世界和平熊」各有擅場，如：身上有著米字旗的熊，不待說明也知曉是〈英國熊〉。不過英籍女藝術家葛瑪莉麗（Marily Green）有心藉著身穿阿拉

伯長袍的熊象徵東方，加上西方的英國意象，來表達東西文化交流。錯綜的紛擾、糾結紊亂是〈俄國熊〉的特色，眾多的色彩線條密布，說明蘇聯於一九八九年解體後，「俄國什麼都未完成」藝術家泰拉提諾（Alexander Taratynor）如是說，這位出生在莫斯科的中年藝術家有不少國際參展的經

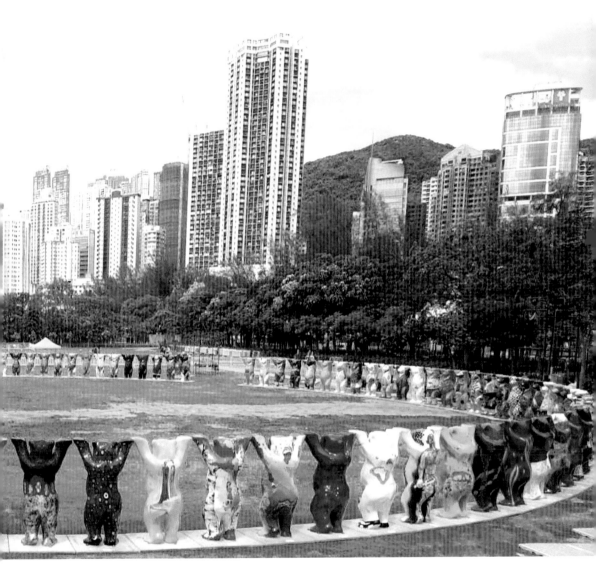

驗，作品亦被荷蘭與奧地利等美術館收藏，
顯然他藉此熊宣洩了對俄國改革變遷的感
觸。

　　無獨有偶，作為地主國的〈德國熊〉，亦有
類似的表達，上半身黝黑，下半身金碧，創
作者海林（Martin Heiring）表示人們離黃金
年華的遠或近，端由觀眾們決定，他刻意在

腰部畫了昔日東西德紙幣上的人像，作為兩
德統一的見證，並且指明「有錢能使鬼推磨」
是普世不移的道理。相形之下，〈法國熊〉
就沒有如此嚴肅，一本法國人其擁抱浪漫的
本色，裸露的美女、高聳的艾菲爾鐵塔、傳
奇的巴黎聖母院，法國聞名的紅酒，乃至背
面的十三世紀情侶，都是有心讓人們體會法

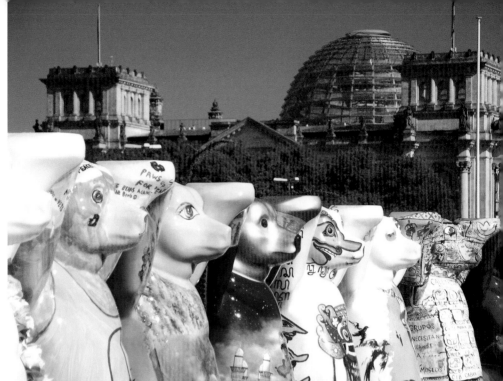

宣揚「愛心、和平、
友愛、團結」的世界
和平熊（BBB提供）

以吳哥窟為主題的
〈柬埔寨熊〉（右頁圖）

色彩繽紛的〈俄國熊〉

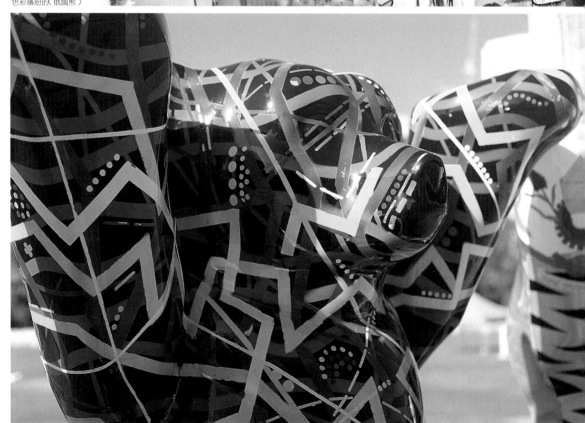

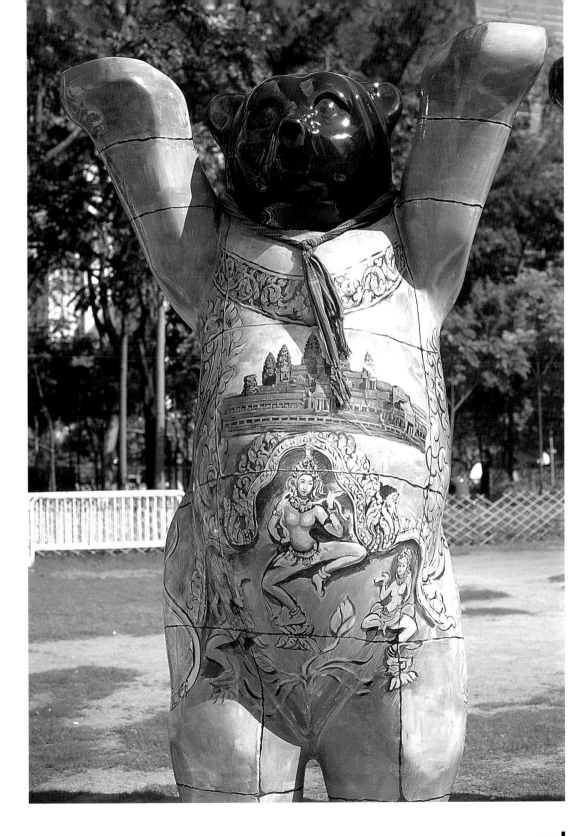

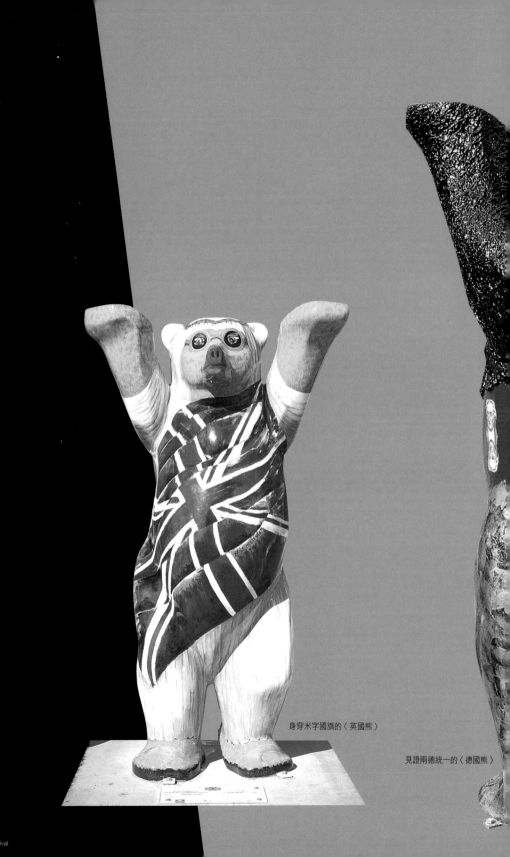

身穿米字國旗的〈英國熊〉

見證兩德統一的〈德國熊〉

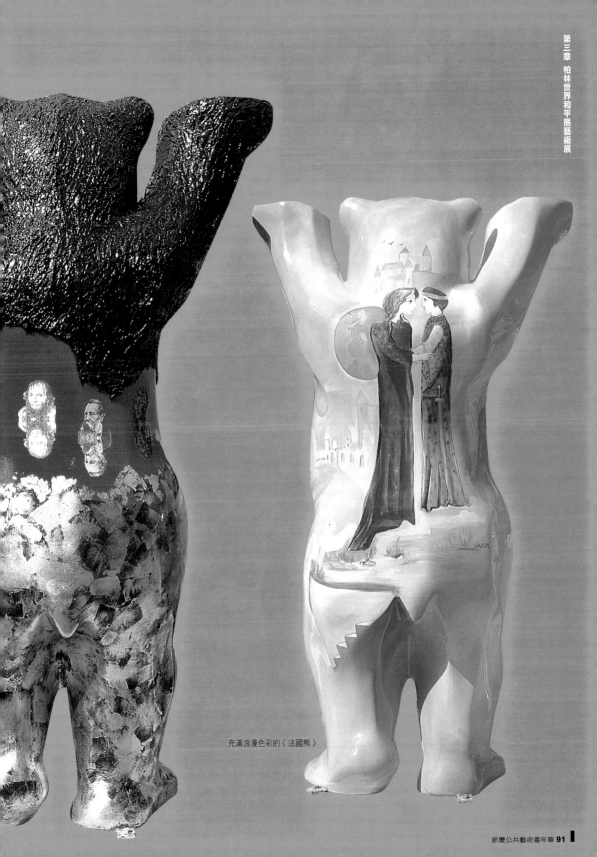

充滿浪漫色彩的〈法國熊〉

國的特色，大聲地告白法國是一個享受人生、追求和平的國家。

亞洲國家的東方風格極為明顯，如：瞧見被列為世界奇蹟之一的吳哥窟神廟畫面，人們當然知曉這是代表柬埔寨的〈柬埔寨熊〉，神廟畫面下方有舞姿曼妙的舞者，背面與兩側是取材自吳哥窟石雕浮刻的神話，更增強了這個世界文明遺產與柬埔寨的關連。熊頸繫了一條圍巾，藝術家陳氏（Hemalay Chan）藉由柬國的風俗強化了國家的意象。作為馬來西亞國花的大紅花、代表國鳥的犀鳥、曾是最高建築物的吉隆坡雙塔與婆羅洲的猩猩等，構成〈馬來西亞熊〉的彩衣，在正面還刻意飄揚了一面馬來西亞國旗，將位處在東南亞的南洋風味充分發揮。右足的紅太陽清晰得令人意識到是〈日本熊〉，熊體上出現了草書

文字，這件作品如果沒有說明還真難以瞭解其意涵。「我在夢裡恢復了青春，秋風吹過你鬢角的柔絲時，你看見了我」，簡短的草書詩句，流露日本的極簡美學，列身在眾多熊之間，〈日本熊〉簡潔的藝術表現令人印象深刻。〈泰國熊〉則是一封航空信，貼著泰國大象郵票，以英文與泰文向全世界介紹泰國。

來自非洲國家的眾雄強調原始風貌，如〈剛果共和國熊〉，熊的左臉有一面剛國共和國國旗，另一側則是神祕的治病精靈，透過藝術家的解釋，瞭解代表剛果的白、灰、黑與紅等四種顏色，分別具有思想、家庭、不公正與能量等意涵，彰顯出其國家的歷史文化。對於非洲的國家，我們較為陌生，可能有人對佛得角共和國（Cape Verde）還是初聞哩，這個於一九七五年獨立的非洲小國，於十五世紀以來一直是葡萄牙的殖民地，曾經是黑奴交易中心。由於連年的旱災，使得

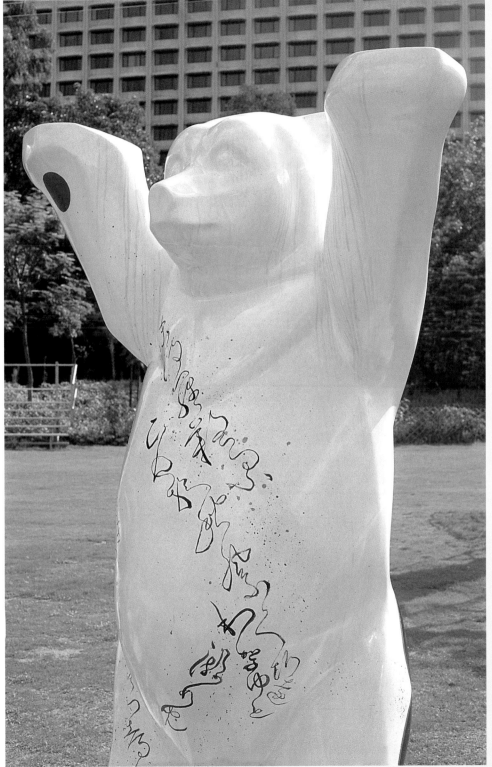

簡潔的
〈日本熊〉

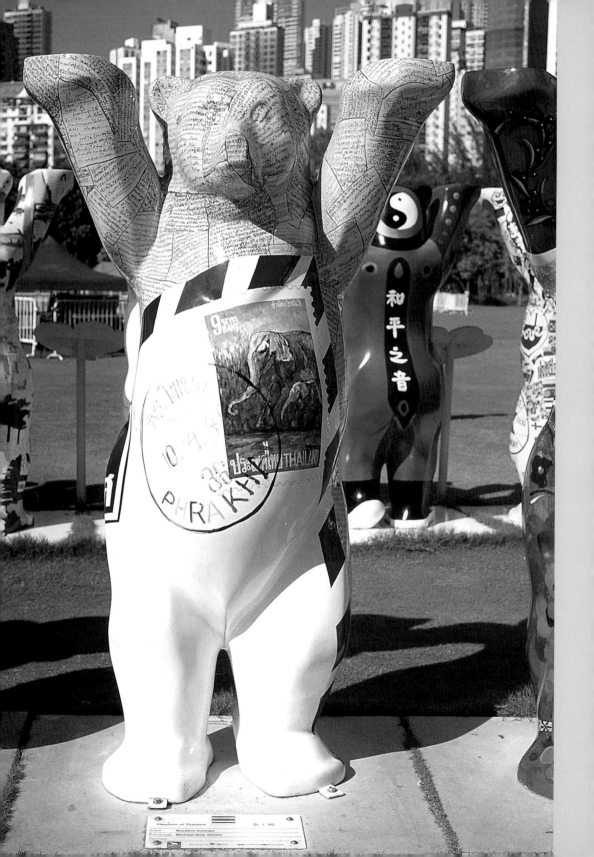

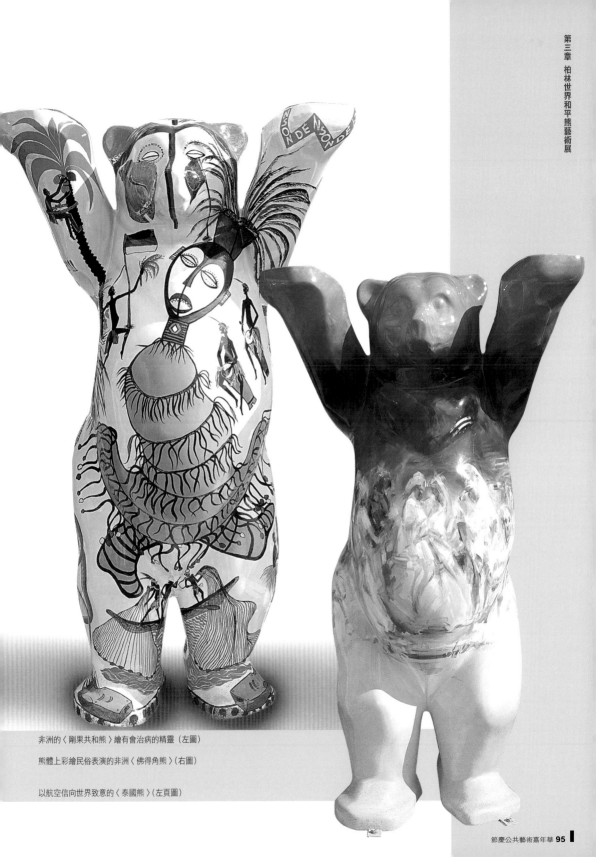

非洲的〈剛果共和熊〉繪有會治病的精靈（左圖）

熊體上彩繪民俗表演的非洲〈佛得角熊〉（右圖）

以航空信向世界致意的〈泰國熊〉（左頁圖）

按國家英文字母排列的世界和平熊，自左至右是保加利亞、柬埔寨、喀麥隆、加拿大與佛得角共和國。

人口大量外移，如今全國只有四十一萬人口；〈佛得角熊〉渾圓的腹部是歡娛的民俗表演者，似乎在為其艱困的生活加以彌補，尋求替代的宣洩。

在藝術家艾雅拉（Rene Cadena Ayala）的筆下，一個面目猙獰的熊象徵玻利維亞的地獄主宰之神，牠守護著埋藏在地底的礦產，向祭拜牠的人們提供錢財，銀色的軀體與金色的高舉雙足，正是人們所企求的財富。熊身體上的紅色圖案乃是人們祭拜時的舞姿，這頭〈玻利維亞熊〉透過藝術家的巧手，轉化成為玻利維亞的靈魔，可是人們對之絲毫不感到恐懼或畏怕，反而因為其很不一樣的造形更加親近它。〈加拿大熊〉係以許多瓷片貼出的，這些瓷片是由加拿大的母親們所捐出，因而〈加拿大熊〉特別向母親

們致敬，感謝她們偉大的付出與犧牲，原本看似尋常的作品，經過這番詮釋顯得意義非凡。「自由神像熊」當然就是〈美國熊〉，位在紐約哈德遜河口的自由女神像是美國國家的圖騰之一，從歐洲來的移民在愛麗絲島等待登陸之前必然會看到此一龐然大物，自由女神是美國夢的象徵。

有別於純粹彩繪的手法，像〈美國熊〉這般添加「道具」帶有裝置趣味的熊有數頭，如：咬著一支雪茄的〈古巴熊〉。右足上站著一頭小熊，左足上是一頭小牛的〈捷克熊〉，以小牛與小熊分別象徵股市的漲跌，藝術家西菲德-馬德科瓦（Ludmila Seefried-Matejkova）希望每個國家的財政能走出陰霾，正如熊背面所繪的白鴿，企望帶給世界和平。雙足執著輪子的〈阿爾巴尼亞熊〉，據

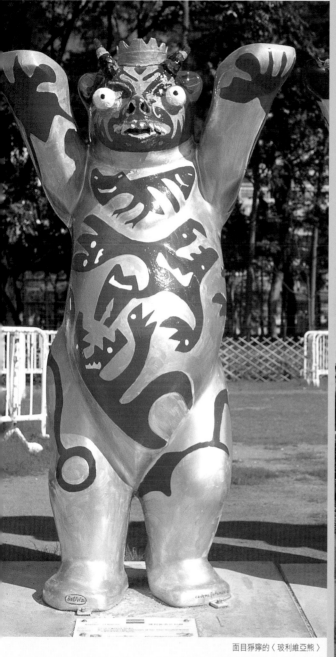

向母親致敬的〈加拿大熊〉

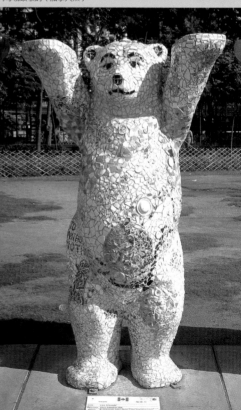

面目猙獰的〈玻利維亞熊〉

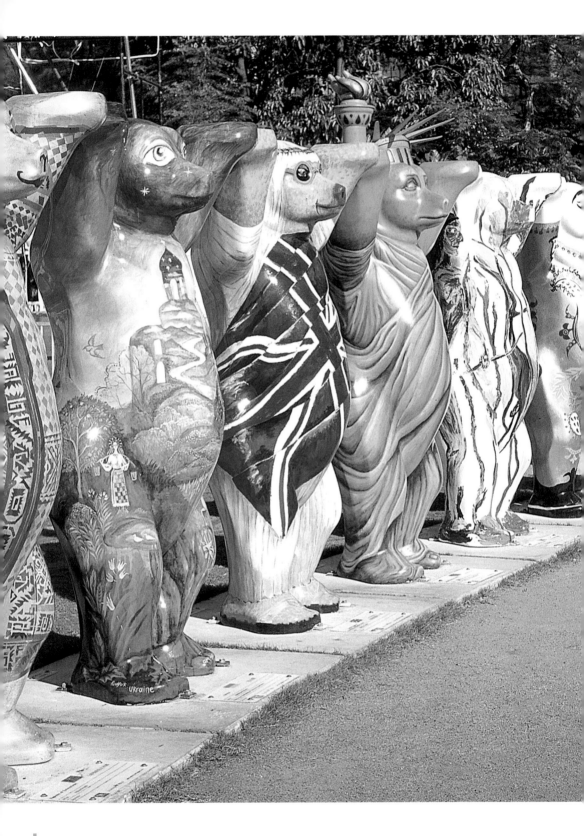

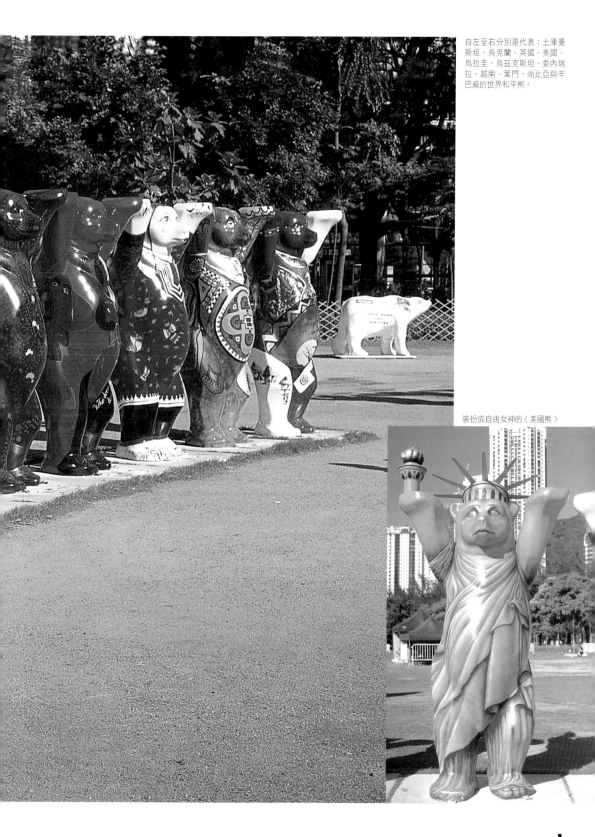

自左至右分別是代表：土庫曼斯坦、烏克蘭、英國、美國、烏拉圭、烏茲克斯坦、委內瑞拉、越南、葉門、尚比亞與辛巴威的世界和平熊。

裝扮成自由女神的〈美國熊〉

叼著雪茄的〈古巴熊〉

象徵股市漲跌的〈捷克熊〉

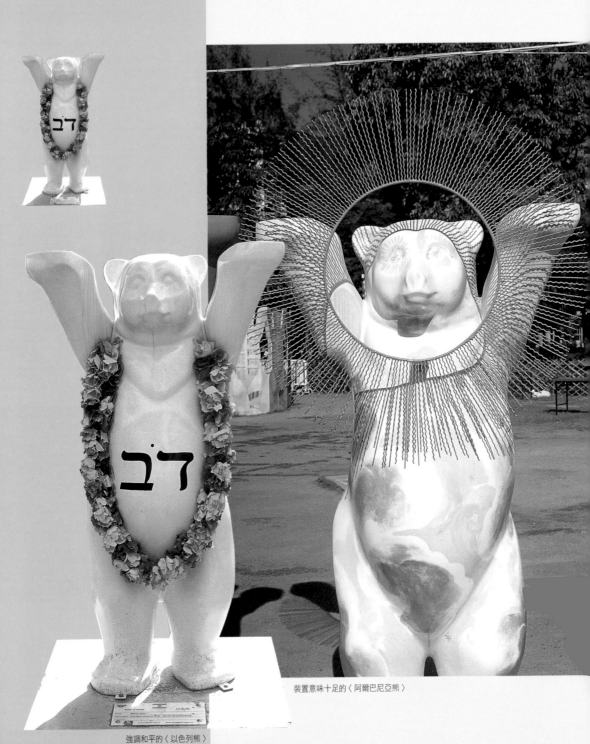

装置意味十足的〈阿爾巴尼亞熊〉

強調和平的〈以色列熊〉

人生因藝術而豐富・藝術因人生而發光

藝術家書友卡

感謝您購買本書,這一小張回函卡將建立您與本社間的橋樑。我們將參考您的意見,出版更多好書,及提供您最新書訊和優惠價格的依據,謝謝您填寫此卡並寄回。

1.您買的書名是:

2.您從何處得知本書:

　□藝術家雜誌　□報章媒體　□廣告書訊　□逛書店　□親友介紹

　□網站介紹　□讀書會　□其他

3.購買理由:

　□作者知名度　□書名吸引　□實用需要　□親朋推薦　□封面吸引

　□其他

4.購買地點:　　　　　　　　　　市(縣)　　　　　　　　　書店

　□劃撥　　　□書展　　　□網站線上

5.對本書意見:(請填代號1.滿意 2.尚可 3.再改進,請提供建議)

　□內容　　　□封面　　　□編排　　　□價格　　　□紙張

　□其他建議

6.您希望本社未來出版?(可複選)

　□世界名畫家　□中國名畫家　□著名畫派畫論　□藝術欣賞

　□美術行政　□建築藝術　□公共藝術　□美術設計

　□繪畫技法　□宗教美術　□陶瓷藝術　□文物收藏

　□兒童美育　□民間藝術　□文化資產　□藝術評論

　□文化旅遊

您推薦　　　　　　　　作者 或　　　　　　　　類書籍

7.您對本社叢書　□經常買　□初次買　□偶而買

客戶服務專線：(02)23886715　E-Mail: art.books@msa.hinet.net

您是藝術家雜誌：□訂戶　□零售訂戶　□贈閱戶　□團購戶　□非讀者

性　別：□男　□女　　　學歷：　　　　　職業：

E-Mail：

電　話：(日)/　　　　　　　手機/

永久地址：

現在地址：

姓　名：　　　　　性別：男 □女 □ 書號：

Artist

100　台北市重慶南路一段147號6樓
6F, No.147, Sec.1, Chung-Ching S. Rd., Taipei, Taiwan, R.O.C.

藝術家雜誌社　收

廣　告　回　函
北區郵政管理局登記證
北台字第 7166 號
免　貼　郵　票

藝術家吉卡傑（Gjon Gecaj）所述，輪子是其祖先於五千三百年前的發明，代表著「人民、人民的建築、醫術、手工藝與文化，以及他們對自己同胞的愛」、「與世界上其他民族一起同走康莊大道」。帶著紅白玫瑰花環的〈以色列熊〉，以眾多的花朵代表美麗與友誼，熊腹上的字在希伯來文是熊的意思，該字的發音宛似英文的鴿子，藉著轉注的方式強調和平。

二〇〇二年六月二十日，一百二十五件彩繪的「世界和平熊」群集在柏林布蘭登堡門西側的廣場展覽，展場的選擇固然受地點的寬敞大小影響，惟其區位的意義才是重點。布蘭登堡門位在昔日東西柏林分界之處，是柏林的地標，此門建於一七九一年，菲德烈大帝二世以此作為和平的象徵。當天駐德國的六十七位各國大使出席開幕盛會，展覽至十一月五日，結束後挑出五十件作品舉行拍賣，所得達十九萬餘歐元，這筆款項全都捐給聯合國兒童基金會（United Nations Children's Fund）。二〇〇三年七月二十九日依然在布蘭登堡門旁展覽，連續兩年的活動吸引了上百萬人次。賀立茲博士夫婦倆乃思考將「世界和平熊」擴展至其他都市，二〇〇四年一月在奧地利的吉茲博荷（Kitzbrohel）展出，第一次出國的成績不差，慈善拍賣捐款達四萬五千歐元。二〇〇四年五月「世界和平熊」遠渡重洋來到亞洲的香港，二〇

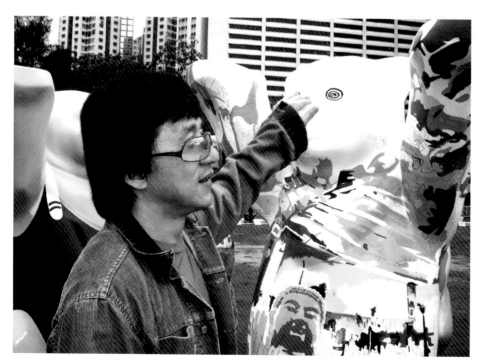

香港影星成龍是香港世界和平熊展的主要贊助者（BBB提供）

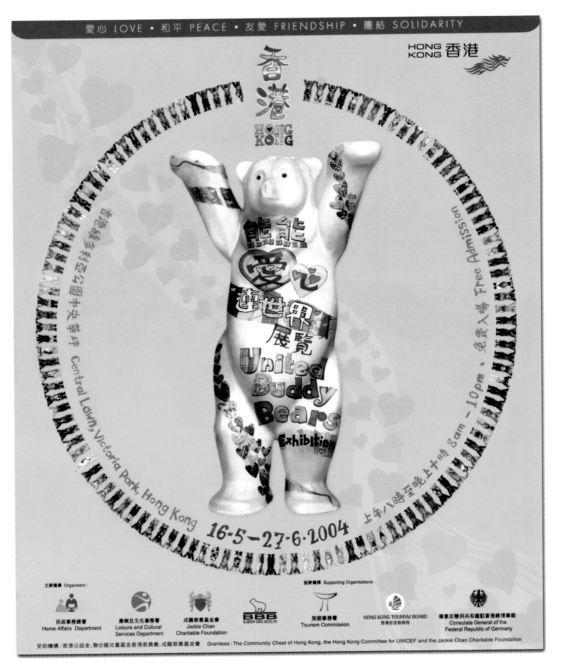

「香港熊熊愛心連世界展覽」的活動摺頁

世界各國熊集結在香港維多利亞公園,藉著藝術追求世界和平。
(右頁圖)

四年十一月至伊斯坦堡,二〇〇五年四月至東京,一連串的世界巡迴展次第展開。

香港和平熊

　自二〇〇四年五月十六日至六月二十七

日,一百三十件「世界和平熊」在香港維多利亞公園展出。這趟遠東行,有一個如電影情節般傳奇的背景,事情發生於二〇〇三年暑假,香港巨星成龍在柏林拍攝影片「環遊世界八十天」,他見到街頭眾多的熊,感到好

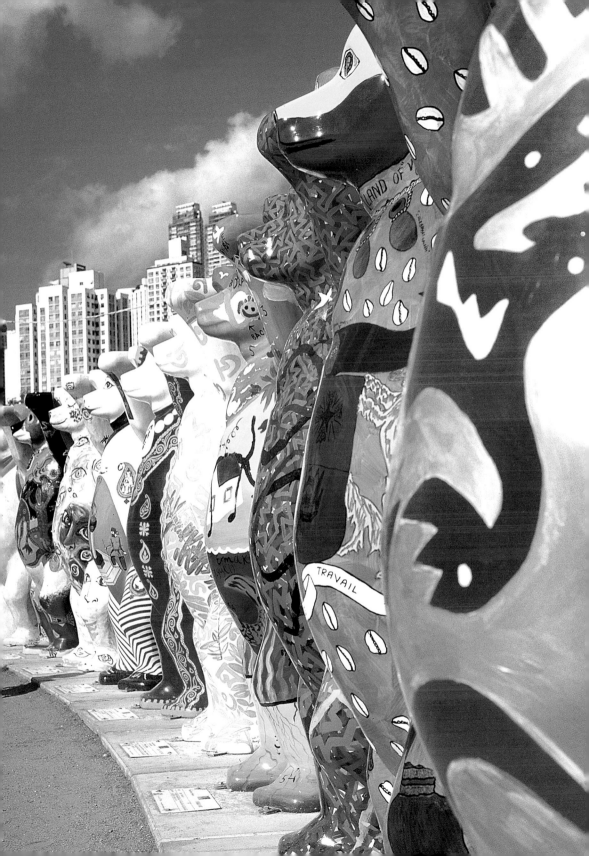

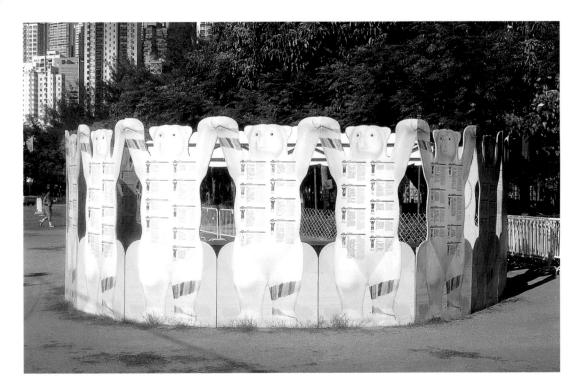

「香港熊熊愛心連世界展覽」的活動展板

奇之餘，特地走訪柏林熊的工作坊，受「世界和平熊」宗旨的感動，成龍特向香港政府建議引進該展覽，同時成龍慈善基金會也義不容辭地作為主辦機構之一。

在香港所展出的熊，除了代表世界各國的「世界和平熊」之外，另外還有三件非常特殊的作品。

（一）〈世界倫理熊〉

由賀立茲博士的夫人伊娃（Eva Hehitz）創作的〈世界倫理熊〉——兩頭並立的金色熊，以一個金色的心連結，熊的身軀上繪寫了世界七個主要宗教的金規（Gold Rule）：

儒　　教：己所不欲，勿施於人。

佛　　教：對己不宜不快之狀，對他人也會不宜不快；故對己不宜不快之事，我怎能去強加於他人。

耆那教：人要如同欲人待己一樣，平等對待世上萬物。

印度教：人不應該以己所不悅的方式去對待別人，這乃是道德的核心。

猶太教：不想別人對你之事，也不要以此對人。

基督教：無論何事，你們願意人怎麼樣待你們，你們也要怎樣待人。

伊斯蘭教：如果他對自己的慾望不是同時也是他對其兄弟的慾望，那他就不是我們的信徒。

從這些金科玉律，可以體會伊娃女士心目中另一個宗教的和平世界，「沒有宗教間的和平，就沒有國家的和平，沒有宗教間的對話，就沒有宗教間的和平，沒有一個全球的倫理道德，人們就不會在地球上共同生活。」著作《永恆生命》（Eternal Life）一書的瑞士宗教學家Hans Kung 教授所提出的觀點，被

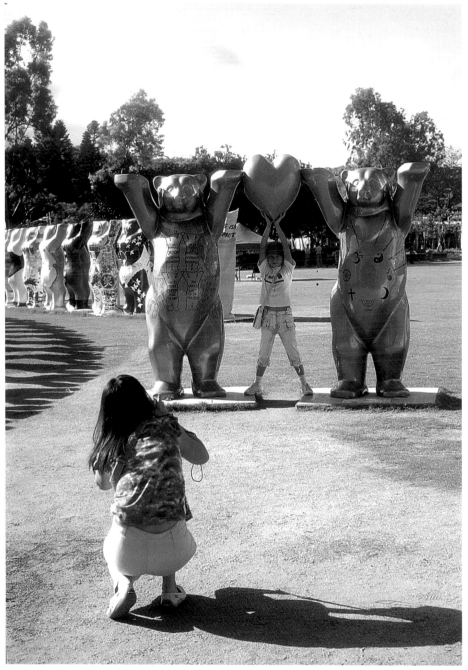

金色的〈世界倫理熊〉

伊娃女士引用作爲「倫理熊」的註脚。

（二）〈尊重生命熊〉

　　全身閃亮的銀色熊，左右兩足上分別站立著一頭小熊，這象徵生命的延續，「在暴力、犯罪、恐怖主義肆虐張狂的今天，保護動物就變得更爲重要，它和對人的保護緊密相連」，這是聯合巴迪熊網站對此作品的詮釋，其同時提到「黑熊救援計畫」，強調保育

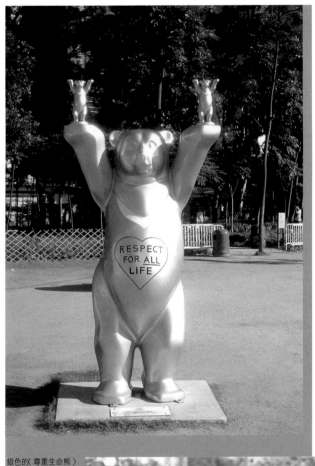

瀕臨絕種的動物也是「世界和平熊」活動的目的之一，因此特將香港慈善義賣的部分所得贊助亞洲動物基金會。

（三）〈愛因斯坦熊〉

顧名思義，這頭熊頂著廿世紀最有影響力的科學家之名，要表達愛因斯坦的名言「保持和平不能靠暴力，而要通過理解才能達到」。聯合巴迪熊基金會，另外特別從德國運來十三頭未上色、素顏的熊，邀請香港當地的藝術家彩繪，共同加入展覽，這些在地的香港熊分別是：文鳳儀的〈七彩白色〉、朱興華的〈弘弘〉、李尤猛的〈景泰熊〉、李國泉的〈當代青花掌上雙魚熊形象〉、呂豐雅的〈我愛維港〉、吳炫樺的〈飛散的庭園花瓣〉、夏碧泉的〈熊熊獻愛心〉、郭孟浩的〈融合歡

銀色的〈尊重生命熊〉（上圖）

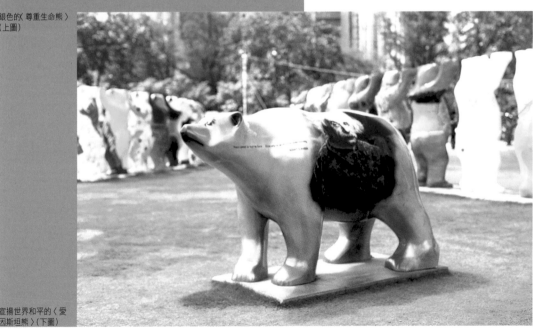

宣揚世界和平的〈愛因斯坦熊〉（下圖）

喜〉、梁詠琪的〈童心的天空〉、靳埭強的〈彩與墨〉、蔡海鷹的〈海島變奏——維港風情〉、劉小康的〈熊熊綠綠〉、吳碧華與周卓偉的〈我們〉。

展覽期間，尚舉辦許多相關活動，諸如愛心熊設計比賽、故事書創作比賽、木偶熊工作坊等。

觀眾還可以將自己與熊的合照貼在一旁的展板，達到眾樂樂的節慶效果。

二○○四年奧運會在雅典舉行，因此訪問香港的〈希臘熊〉出現了代表奧運的五色環，通體的藍則是希臘藍天碧海的色彩，帶著桂冠，高舉雙足的熊正是奧運競賽勝利者的姿勢。古代奧運舉行期間，各邦國息武止戰，正是和平呈祥的時期，這件作品既呼應時節，挺符合「世界和平熊」的宗旨。世界和平熊展覽時，未必每次的作品皆相同，如在吉茲博荷展出時，印尼、伊朗、約旦等國家是以其他的造形出現。配合香港之行，作為昔日香港宗主國之英國，則特別繪製了另一件新作品。

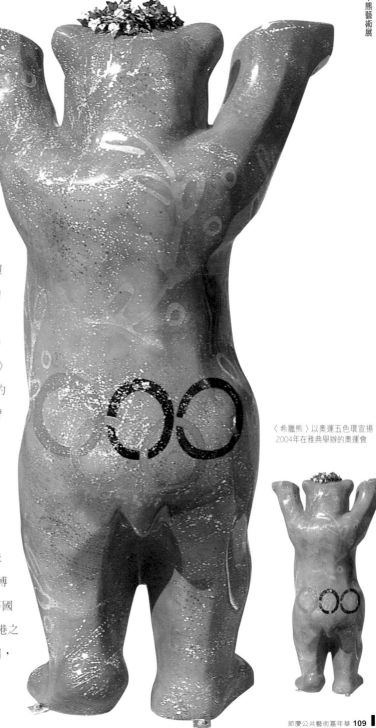

〈希臘熊〉以奧運五色環宣揚2004年在雅典舉辦的奧運會

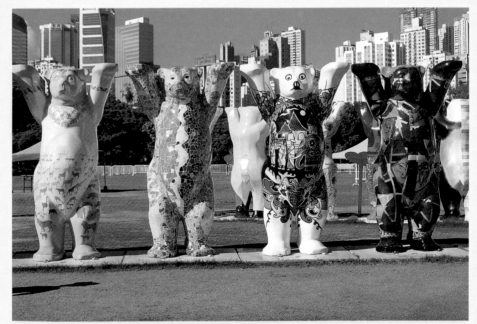

代表南非、西班
牙、斯里蘭卡與蘇
丹（由左自右）的
和平熊（上圖）

來自馬來西亞、馬
加達斯加與盧森堡
的和平熊（下圖）

代表斯洛伐克、斯
洛文尼亞與南非的
和平熊（右頁上圖）

互展風情的印尼、
印度與匈牙利和平
熊（右頁下圖）

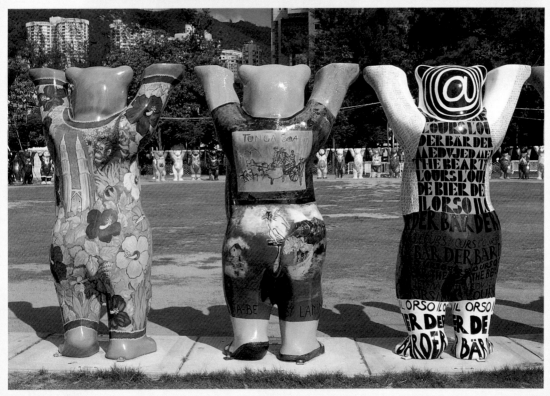

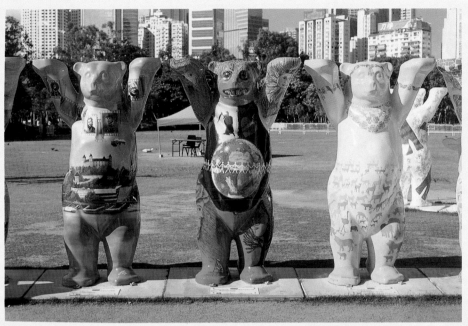

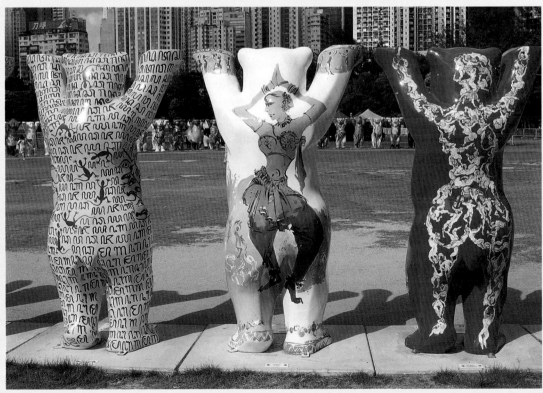

第四章　台北大湖公共藝術節

台北大湖公共藝術節

這般突破「空間」與「時間」的作為，誠乃台灣公共藝術的首例，為新型態的公共藝術建立一個範例。

台北大湖公共藝術節，最大的意義是擺脫基地的侷限，藝術品未必設置在法定的地點，不以永久性為訴求，允許暫時性的設置，

台北市的公共藝術

台北市的公共藝術有三個主力單位在執行，分別是捷運工程局、都市發展局與文化局。

台北市政府捷運工程局堪稱是台灣第一個執行公共藝術的政府單位，一九九三年成立「捷運公共藝術專案審議委員會」，以淡水線雙連站作爲試點，舉辦公開徵件，井婉婷與楊弼方的〈雙連、行遠〉勝出，成爲台北市捷運公共藝術的首件作品。爾後配合新店線、中和線、南港線的通車，陸續以委託創作或公開徵件方式，先後完成十七個設置點，作品達五十餘件，如台大醫院站李光裕的〈手之組曲〉、南勢角站賴純純的〈青春美樂地〉、中正紀念堂站黃承令的〈舞台、月台〉、林書民的〈非想、想飛〉、公館站陳健與蔡淑瑩的〈偷窺〉與昆陽站晶矽族群的〈躍〉等，其成果斐然，在全世界的捷運系統中，台北市公共藝術的總體成就絕不遜色。

台北市捷運公司營運之後，以馬賽克鑲嵌的形式設置壁飾，計有圓山站張國棟的〈圓山五彩物語圖〉、士林站蘋果人的〈飛翔午夜彩虹〉、明德站林枝旺的〈雙溪天籟〉、石牌站陳正端的〈噶瑪蘭物語〉等作品，令捷運站的公共藝術更形多元。

都市發展局於一九六六年以「台北市環境公共藝術計畫」上路，邀請美國波士頓的費雷諾（Ronald Lee Fleming）與澳洲的佩特曼（Bruce Pettman）等兩位專家，來自澳洲

台北捷運第一件公共藝術品〈雙連、行遠〉（上圖）

台北南港線市府站，史帝夫「成長」系列作品之一的〈犂〉（下圖）

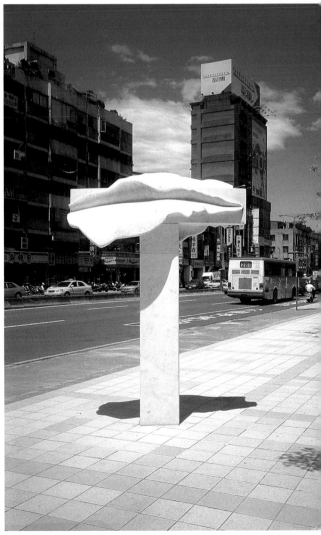

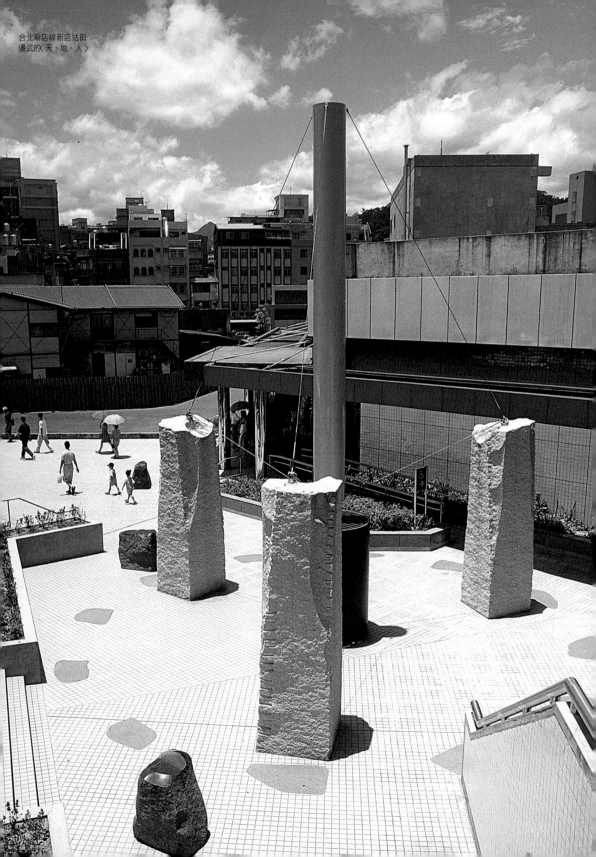

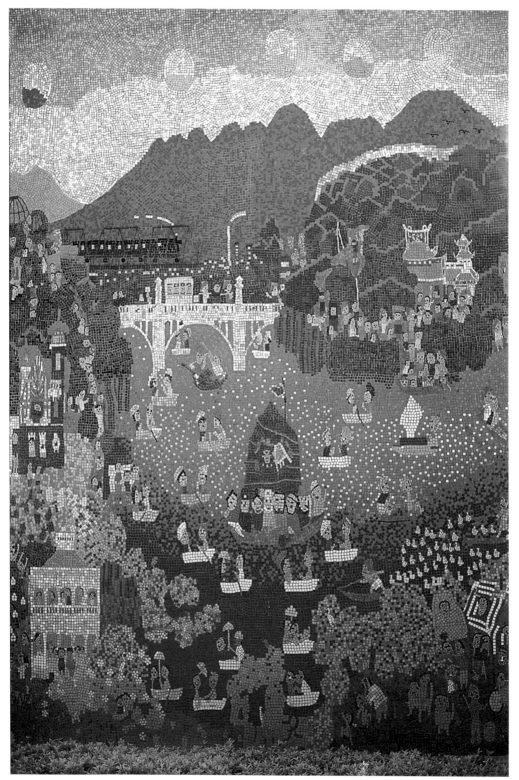

在淡水線圓山站由捷運公司設置的〈圓山五彩物語圖〉

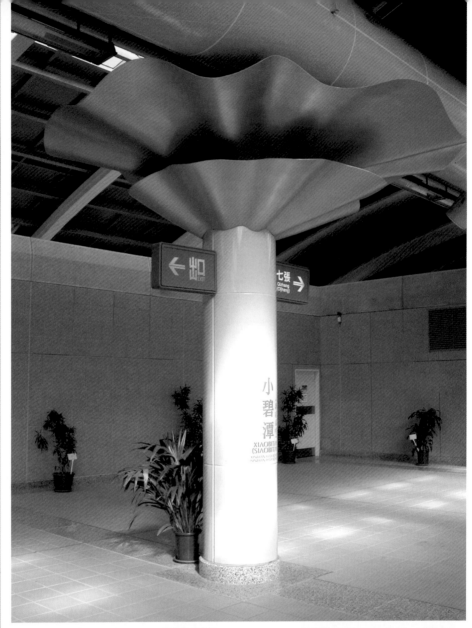

位在新店縣小碧潭
站的公共藝術〈雲
在跳舞〉，麻粒試驗
所創作（上圖）

台北捷運公共藝術
導覽手冊（一）
（下左圖）

捷運局印行的中和
縣與新店線捷運公
共藝術導覽手冊
（下右圖）

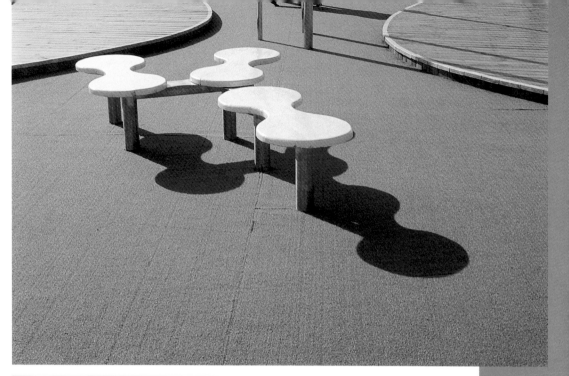

小碧潭站內的〈時光凍〉
(上圖)

小碧潭站側廣場的〈甜蜜的模樣〉
(下圖)

1996年台北市發展局舉辦「台北市環境公共藝術計畫」參展作品展覽

1998年台北市教育局推動的校園公共藝術案之一，大安高工校門口王存武的〈大安樹〉(右頁圖)

1998年由台北市新聞處執行的「攝影天橋」作品之一

伊朗裔的藝術家胡申（Hossein Valamanesh）與美國紐約壁畫家哈斯（Richard Hass）等兩位創作者來台北市，希望藉此達成國際交流。同時選定中山北路人行道、安和路行人徒步空間、仁愛路圓環、中山北路撫順公園、內湖新湖國小前陸橋等十個基地，舉辦三階段的公開競圖。複選階段的作品特在台北市政府大廳舉行五天公開展覽，以期收觀摩與宣導的雙重效果。最終決選由王爲河的〈萬物浮游〉——位在劍潭公園旁的地下道，王存武與黃佳惠的〈風雲廊〉——基隆河金泰段破堤親水計畫土坡，王爲河的〈昨日與明日〉——台北松山機場航空站前廣場與綠地等得獎。可是因爲事前台北市政府沒有針對任何一件獲獎的作品編列預算，以致無法將方案落實，所以參加的藝術家們只獲得八萬元獎金，等於是白忙了一場，讓得獎者空

歡喜一場，作品全淪爲紙上作品。於年底的頒獎典禮時，市長陳水扁宣布一九九七年是台北市的公共藝術元年，表示將積極推動四個方案：

1. 舉辦「台北市年度裝置藝術大賽」。
2. 強制執行文化藝術獎助條例所規定的公共藝術政策。
3. 成立公共藝術委員會。
4. 增加藝術工作者的創作空間與機會。[註(1)]

一九九七年雖然交了一張空白的成績單，一九九八年發展局特推動「1998公共藝術設置計畫專案」，真正執行設置的是新聞處負責的「攝影天橋執行案」；教育局推動的中正高中、大理高中、天母國中、龍山國中、大安高工、南港高工、內湖高工等校園設置案；捷運公司與塗利公司執行的「捷運木柵線樑柱彩繪」；發展局主導的仁愛圓環、永康公園、師大路環境改造計畫、後站風化地區環境改造計畫、中山北路人行道更新工程與工務局負責的市民大道沿線公共藝術設置等案。「1998公共藝術設置計畫專案」的設置案誠然不少，因爲匆促推動，被要求執行的台北市府局處各單位缺乏相關的經驗，以致執行狀況不如預期，許多作品皆於投票日之後方完成。

一九九九年，台北市都市發展局向中央內政部營建署申請城鄉新風貌專案輔助，獲得一千二百萬的經費，乃以敦化南北路爲基地，執行「敦化藝術通廊方案」，共計設置顧

世勇的〈嗡嗡的風景〉、林慶宗的〈如魚得水〉、黃銘哲的〈飛越東區〉、黃中宇的〈時間斑馬線〉、黃清輝的〈山居〉、徐秀美的〈鳥籠外的花園〉、余宗杰的〈自在〉、甘朝陽的〈稻草人〉與吳靖文的〈源〉等九件作品，該案於二〇〇〇年五月底完成。這些作品以〈時間斑馬線〉與〈鳥籠外的花園〉最有人氣，顯現具有功能性的藝術創作既能爲都市景觀加分，也能使得創作者的成果讓更多人讚賞。「敦化藝術通廊方案」以線性配置藝術品，令街道景觀形成獨特的風格，這樣的模式實在值得推動，可惜後繼無案，到

1998年台北市教育局推動的校園公共藝術案之一，大理高中楊奉琛的〈五育六藝〉

1998年台北市教育局推動的校園公共藝術案之一，天母國中郭力瑋的〈包容與多元〉（左頁圖）

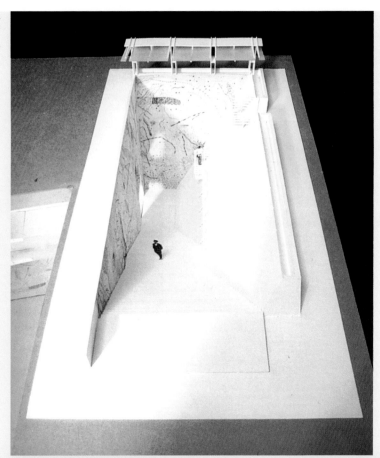

台北市劍潭公園旁地下道由王為河設計的〈萬物浮遊〉。
（取材自《藝術上街頭》）

以台北航空站前廣場及綠地作為基地的〈昨日與明日〉作者王為河。
（取材自《藝術上街頭》）

1998年台北市教育局推動的校園公共藝術案之一，南港高工校門口郭少宗的〈相對論〉（上圖）

台北市環境公共藝術計畫獲獎作品之一〈風雲廊〉。作者王存武與黃佳惠工作室（取材自《藝術上街頭》下圖）

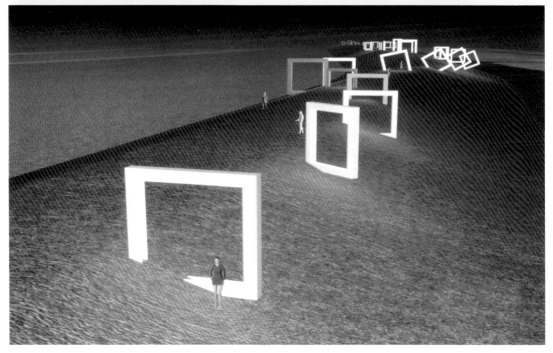

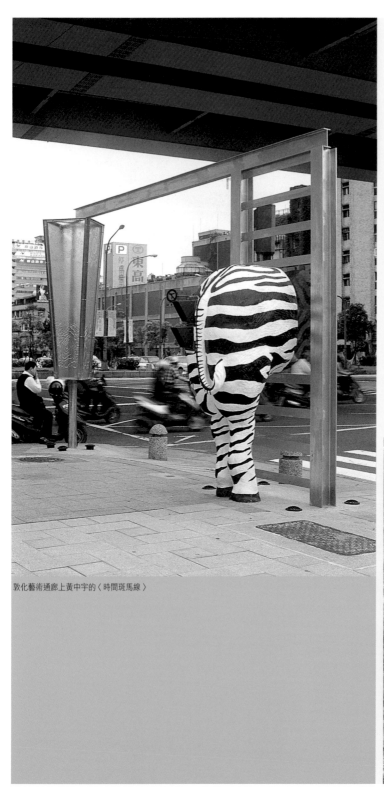

敦化藝術通廊上黃中宇的〈時間斑馬線〉

敦化藝術通廊上顧世勇的〈嗡嗡的風景〉

敦化藝術通廊上徐
秀美的〈鳥籠外的
花園〉（左上圖）

中國石油公司總部
大樓大廳由索托
（Jesus Rafael Soto）
創作的〈大橢圓〉
（右上圖）

台北市建成國民中
學校園內侯淑姿的
〈快樂是什麼〉
（下圖）

H棟
Building H

G棟
Building G

F棟
Building F

階梯水景
Steps Fountain

中庭廣場
Grand Plaza

中庭廣場
Grand Plaza

中庭廣場
Grand Plaza

D棟
Building D

C棟
Building C

B棟
Building B

A棟
Building A

E棟
Building E

南港軟體工業園區
第二期新建工程公
共藝術品配置圖
（上圖）

瑪塔潘作品〈門〉
的素描

在空間寫詩的〈有
逗點、句點的風景〉
是莊普之創作
（左圖）

以「實擬虛境」為
主題的南港軟體工
業園區公共藝術
（右圖）

2004/05/07
GRAND°揭幕°OPENING

實擬虛境
南港軟體工業園區第二期新建工程公共藝術
Techno Dream Sphere
>>> Nankang Software Park II Public Art Project Grand Opening

陶亞陶的〈光體〉
是放大鏡下的芥子
世界（上圖）

假台北市立美術館
舉辦「虛擬實境」
研討會時會場展示
了作品圖片（下圖）

位在南港軟體工業園區徐瑞憲的〈演奏一曲〉

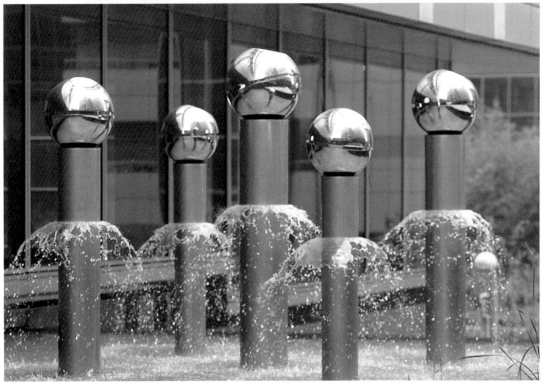

位在南港軟體工業園區保羅・布瑞（Pol Bury）的〈列柱噴泉〉

位在南港軟體工業園區瑪塔‧潘（Marta Pan）的〈門〉

目前為止，讓敦化南北路的藝術建設成了孤例。

二〇〇〇年文化局成立，公共藝術業務改從發展局轉由文化局負責，跨局處隸屬於市長室的公共藝術審議會於二〇〇〇年六月十六日召開第一次會議。原本不定期的審議會，於二〇〇一年起改為每兩個月召開一次，二〇〇二年則是每月召開，會期的增加是為了解決眾多設置案的需求。

按行政院文化建設委員會出版的《公共藝術年鑑》，自一九九八至二〇〇三年，台北市共計設置公共藝術作品達一百六十九件，在同一時期全台灣地區的設置量為三百二十九件。從統計數字可以發現，台北市確實執行了公共藝術政策，並且是獲得豐碩成果的都市。在如此多的作品之中，當然不乏值得討論的設置案，如台北市建成國民中學、南湖高級中學、內湖污水處理廠等，或是由台北市都市發展局承辦的中國石油公司信義計畫區總部大樓、南港軟體工業園區等。

由於不少設置個案，有部分審議委員們的參與，或是取得藝術品的方式採策劃人代理，使得台北市的公共藝術很多元化，其中內湖污水處理廠公共藝術設置案大有別於所有其他的設置案，以「2002年台北公共藝術節」為名，採節慶的形式執行，為台灣的節慶公共藝術邁出了第一步。

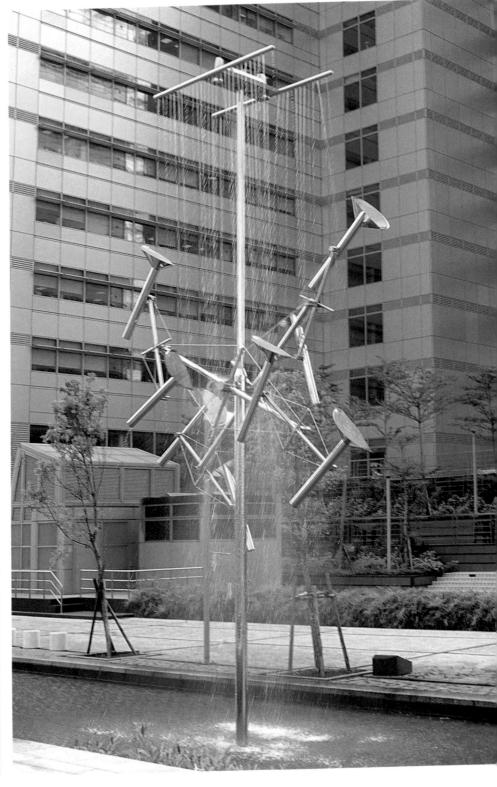

位在南港軟體工業園
區新宮晉的〈彩虹的
誕生〉

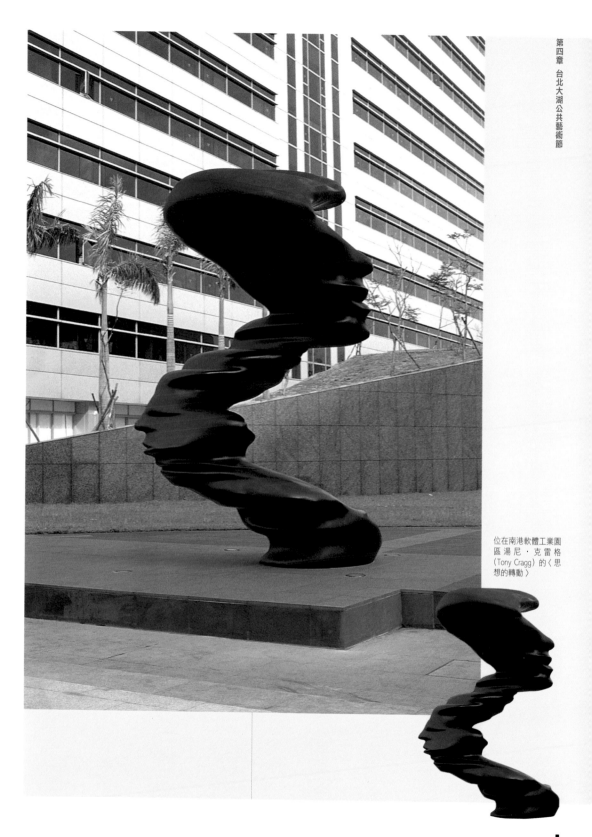

位在南港軟體工業園區湯尼·克雷格（Tony Cragg）的〈思想的轉動〉

二〇〇二年台北公共藝術節

台北市內湖污水處理廠於一九九七年元月施工興建，按「文化藝術獎助條例」必須要設置藝術品，可是其功能特殊，並不是一般人願意親近的地點，其公共藝術經費高達二千餘萬元，台北市政府工務局衛生下水道工程處自認沒有能力執行如此龐大經費的公共藝術設置案，於是委託由文化局代為執行。文化局以公開徵件的方式甄選策劃人，橘園國際策展股份有限公司脫穎而出負責執行此藝術設置案。

「親水宣言」，當然是特別針對關於水的議題，所提出的一種宣言、行動或主張。因此，透過「2002年台北公共藝術節」這樣的主題，我們期待完整而確實地呈現「水」以及「公共藝術」在現代都會中的生活化、重要性、嚴肅性和不可或缺。只是，對於一般老百姓而言，「生活中的水」才是與他們息息相關的急迫課題，真正的「親水」，應該是一種緣於水而起的「生活美學」的態度與實踐！由楊智富、簡丹、徐孝貴與孫立銓組成的策展小組如是表達策展理念。註(2)

這個「親水宣言——城市文明與公共藝術新體驗」的節慶於二〇〇二年十二月二十七日揭幕，在台北市大湖公園設置：王文志的〈甬道〉與〈網〉、黃致陽的〈福水·藏水〉、林鴻文的〈胎藏〉、蔡海如的〈晃動的眼睛〉、莊普的〈飲水思源〉、池田一的〈水之家〉、宋璽德的〈水漂〉、林敏毅的〈居所

2002年台北公共藝術節開幕時，文化局局長龍應台與藝術家們。（橘園國際藝術策展股份有限公司提供）

位在台北市內湖污水處理廠蔡海如的〈晃動的眼睛〉（左頁圖）

NO.23 發源〉與洪易的〈大湖水暖鴨先知〉等十件作品。這些作品特別著重民眾參與，〈居所 NO.23 發源〉有大湖國小的學生們協助製作與設置，〈大湖水暖鴨先知〉邀請了一百一十二位民眾，以及藝術科系學生等共同進行彩繪。

節慶活動於二〇〇三年元月十九日結束，這回節慶式的公共藝術，不單以視覺藝術創作為唯一的內容，期間共計有七次表演藝術活動，分別由身聲演繹社、古名伸舞蹈團、光環舞集等團體演出。「2002年台北公共藝術節」整個歷程皆錄影紀錄，連同〈晃動的眼睛〉、〈飲水思源〉與〈水漂〉等三件作品，永久設置在內湖污水處理廠。

從教育宣導之觀點，「2002年台北公共藝術節」的成績頗值得稱許，在活動期間舉辦定期導覽，也有預約導覽，內湖地區的二十餘個國小與團體，由工作人員與藝術志工解說介紹，共有一千四百人參加。註(3)另辦理親水教室，設計公共藝術學習單，至台北市國中、國小教學，總計教學場次達五十三次，有五千三百七十七人上課。註(4)為了拉

王文志的〈甬道〉

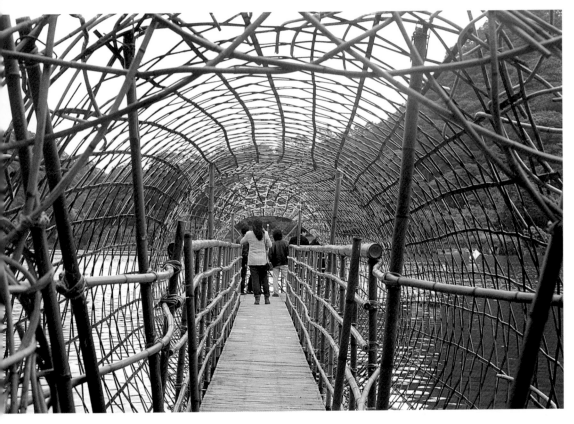

王文志的〈網〉
（上圖）

黃致陽的〈福水・藏
水〉（下圖）

莊普的〈飲水思源〉
（右下圖）

林鴻文的〈胎藏〉
（右頁圖）

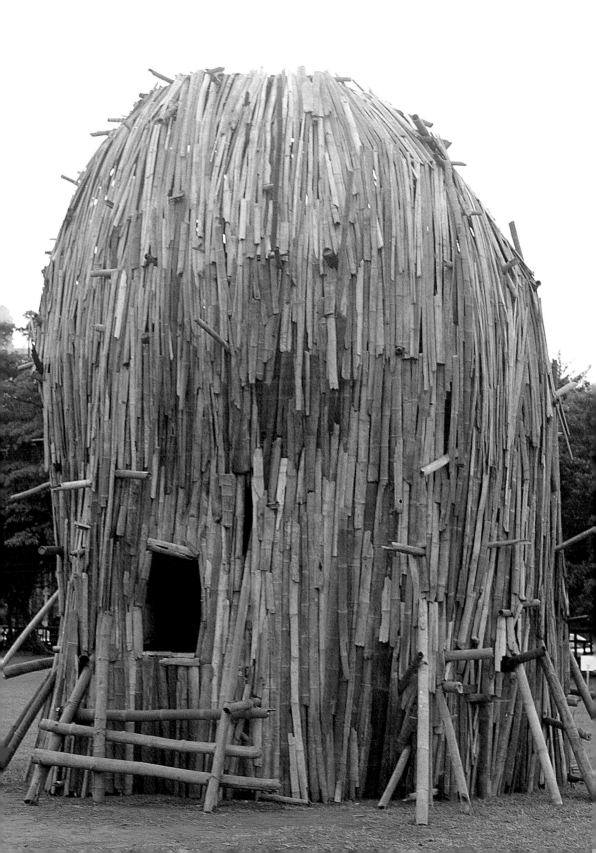

林敏毅的〈居所NO23 發源〉

池田一的〈水之家〉(右頁圖)

蔡海如的〈晃動的
眼睛〉(上圖)

宋璽德的〈水漂〉
(下圖)

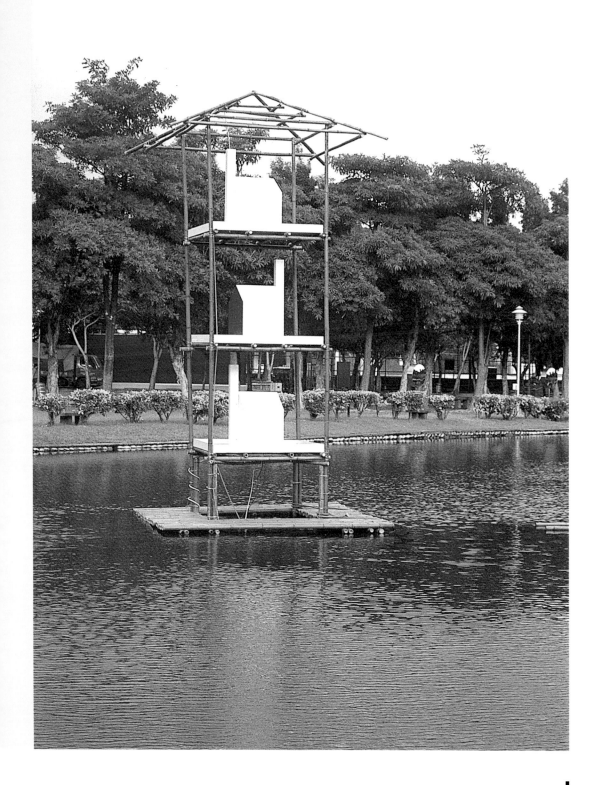

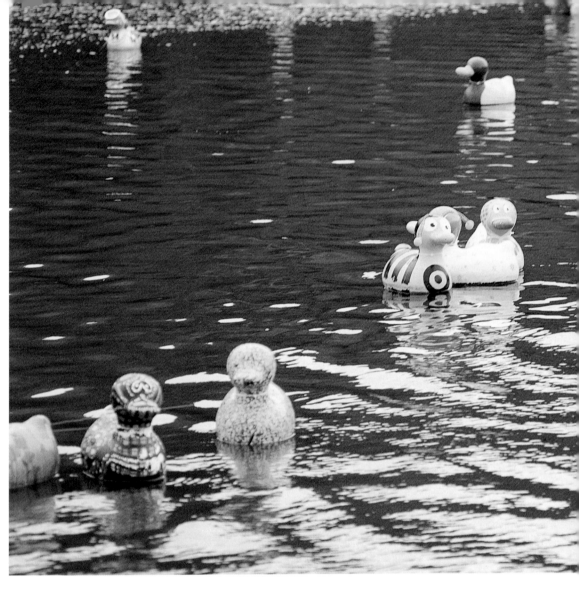

Ichi IKEDA Presents:
Saturday 14 December
2002, Taipei

THE WATERART TIMES

水藝術時報

池田一／水藝術提案　策劃‧執行單位／橘園國際藝術展覽股份有限公司

從台北開始創造未來之水

台北大湖
『水主共同

近藝術品與大眾的關係，黃致陽的〈福水‧
藏水〉作品所繫之籤言是由社區居民所寫，
在大湖國小與慈濟內湖聯絡處的參與之下，
收集了千餘張籤條，「我希望大溝溪一直有
清澈的水，我希望大溝溪一直有魚兒游。」
就讀大湖國小五年級的高潔希如是說。「想
好意、做好事、走好路。大家愛內湖，飲水
思源、知福、惜福、再造福。」這是一位無
名氏的心願。「愛惜水資源，讓世界更美

好；祝大湖有翠綠的樹木、青草地，也永遠有美麗的花草和快樂的笑聲。」郭品岑的籤條不正是大家的希望嗎！^{註 (5)}

對於此次「公共藝術節」的方式，固然有人稱許，認為不墨守陳規地走出新局，但亦不乏質疑之聲，如藝評人石瑞仁認為原本長久設置的公共藝術被轉化為節目，「暫時性」的活動能否視為「公共藝術」恐待商確，他表示「將公共藝術節慶化、活

洪易的〈大湖水暖鴨先知〉(左頁上圖)

2002年台北公共藝術節發行的「水藝術時報」文宣(左頁下圖)

2002年台北公共藝術節的文宣之一(上圖)

2002年台北公共藝術節的導覽手冊(下圖)

配合公共藝術節印行的文宣（上左圖）

內湖污水處理廠公共藝術設置案是台灣第一個節慶式公共藝術案（上右圖）

〈飲水思源〉的高彩度令污水廠的公園繽紛（下圖）

黃致陽的〈福水、藏水〉素描（右頁上左圖）

整齊排列的〈晃動的眼睛〉映照出週遭的環境（右頁上右圖）

徒置污水處理廠的〈水漂〉成了「風中的水漂」（右頁下圖）

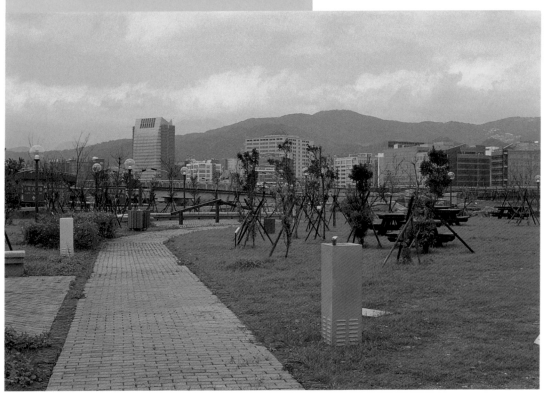

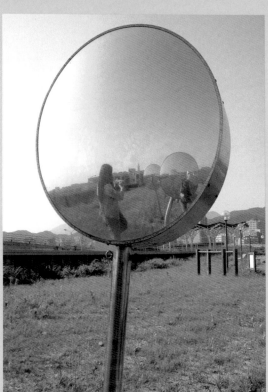

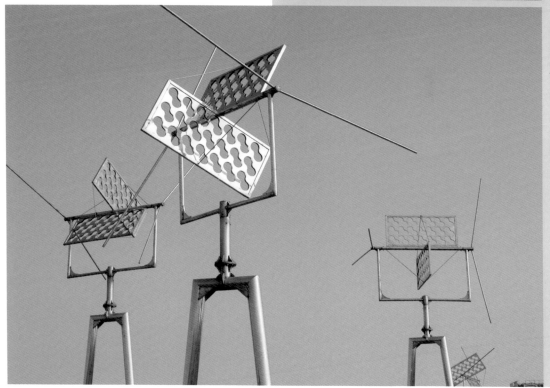

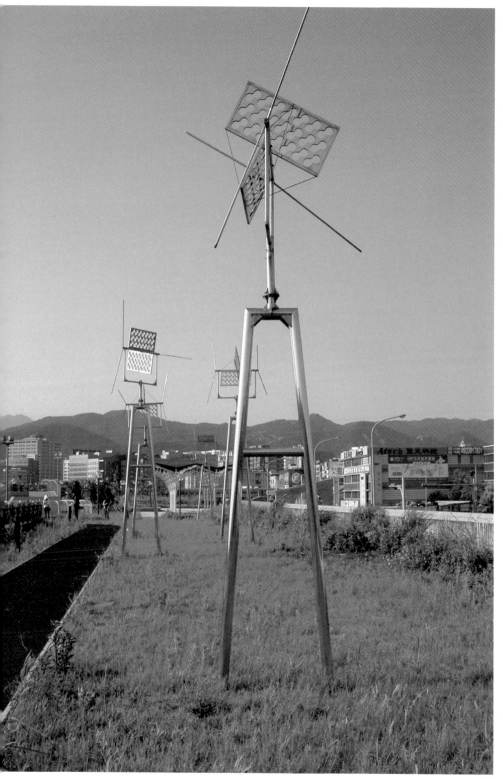

位在台北市內湖污
水處理廠宋璽德的
〈水漂〉

位在台北市內湖污
水處理廠莊普的
〈飲水思源〉
（左頁圖）

民眾參與共同彩繪
鴨兒們（橘園策展
公司提供）（上圖）

古名伸舞蹈團（橘
園策展公司提供）
（下圖）

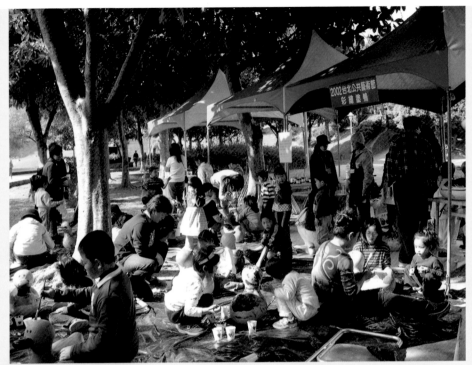

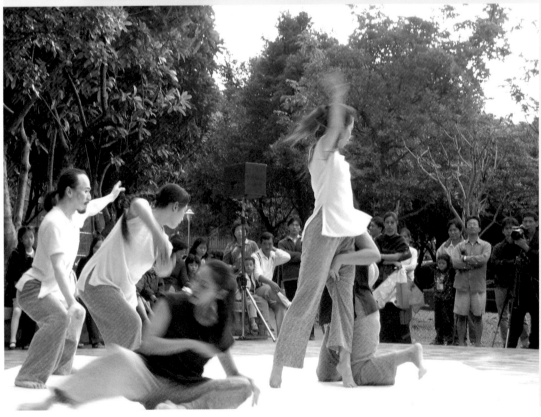

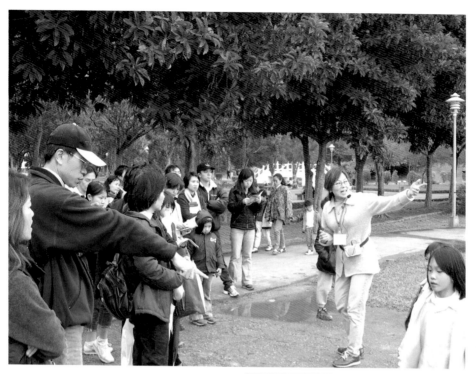

拉近大眾與公共藝術的導覽活動（橘園策展公司提供）

「動化」是值得思考與擔憂的一個問題。^{註(6)}
宗教博物館館長漢寶德認為公共藝術軟體
化，將表演藝術包含在內，理念與做法都值
得深入探討與考慮。^{註(7)}

　　檢視這次公共藝術節，其實最大的意義是
擺脫基地的侷限，藝術品未必設置在法定的
地點，再者不以永久性為訴求，允許暫時性
的設置，這般突破「空間」與「時間」的作
為，誠乃台灣公共藝術的首例，為新型態的
公共藝術建立一個範例。

由民眾書寫的千餘張籤條是參與的方式之一

【註釋】

(1)　《藝術上街頭——台北市環境公共藝術計畫執行成果總結報告書》，財團法人台北市開放空間文教基金會執行出版，頁4。

(2)　《2002台北公共藝術節內湖污水處理廠公共藝術設置暨活動成果專輯》，台北市文化局出版，頁34。

(3)　《2002台北公共藝術節內湖污水處理廠公共藝術設置暨活動成果設置完成報告書》，頁27。

(4)　同註2，頁47。

(5)　同註2，頁51～54。

(6)　《中國時報》藝術人文第14版，2002年12月10日。

(7)　漢寶德，〈公共藝術也能軟體化？〉，《中國時報》15版，2002年12月15日。

第五章

節慶公共藝術
展望台灣的
結語：

「**乳**牛大遊行」的成功，帶動了公共藝術的另一個新生態——節慶公共藝術的發展。進入二十一世紀，節慶公共藝術勢必繼續延燒，從美國至歐洲，擴及亞洲與大洋洲。

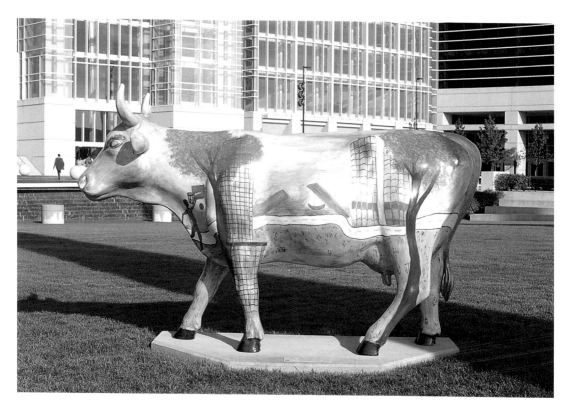

開創節慶公共藝術的「芝加哥乳牛大遊行」

乳牛大遊行的影響

　　「芝加哥乳牛大遊行」的幕後功臣之一是芝加哥市府文化局公共藝術主任賴許（Michael Lash），二○○一年六月芝加哥市府文化局又推陳出新，刻意要與其他都市採不同動物搞遊行活動有所區隔，以「芝加哥套房」（Suite Home Chicago）為主題，展期達四個半月，這回有五百件藝術家具上街頭，凡是願意捐助者，可以一張沙發五千美元、一台電視二千五百美元的方式出錢認養藝術家從事創作。這次節慶式的公共藝術更形開放，作品沒有基本的「原型」，充分地由藝術家自行創作，沙發可以有翅膀，大象就是座椅，五彩的長沙發……，總之任由創作者發揮創意，使得芝加哥到處是可憩可坐的家具，比起一九九九年的「乳牛大遊行」更有趣，並且具有功能性。這回的主題名稱英文發音與「甜蜜家庭」（Sweet Home）有諧音之妙，暗喻芝加哥是一座可愛的都市。展覽結束後，依然循例舉辦拍賣會，籌措社會福利基金。

　　「乳牛大遊行」的成功，帶動了公共藝術的另一個新生態──節慶公共藝術。進入二十一世紀，節慶公共藝術從美國延燒至歐洲，擴及亞洲與大洋洲，二○○○年在紐約市、紐澤西州的史坦福（Stamford），二○○一年在休士頓、堪薩斯市，二○○二年在倫敦、雪梨，二○○三年在東京、布魯塞爾，二○○四年在布拉格、曼徹斯特、斯德哥爾摩，二○○五年在巴塞隆納、聖保羅等，全球共有二十餘

2003年「布魯塞爾
乳牛大遊行」作品之
一(龔之忻攝影)

布拉格是全球二十餘
個加入「乳牛大遊行」
的都市之一
(黃甯攝影)

個大都市的街頭成為乳牛充斥的盛大「牧
場」。有些不加入「乳牛大遊行」的都市,則
自創品牌,建立都市公共藝術的自我風格,
如洛杉磯的「天使」、西雅圖的「肥豬」、辛
辛納提的「豬」、多倫多的「麋鹿」、柏林的
「熊」、新加坡的「獅子」等。從其選擇的代
表性吉祥物,能夠體會出其與都市的歷史關
連性,洛杉磯的名稱中有「天使」字樣,一

2004年「布拉格乳牛大遊行」作品之一（黃甯攝影）（上圖）

2004年「布拉格乳牛大遊行」作品之二（黃甯攝影）（下圖）

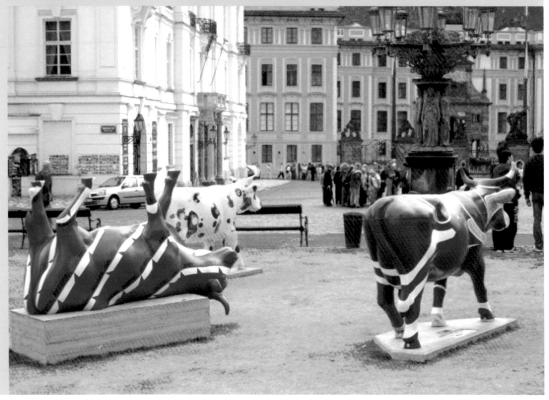

向以「天使城」自居；西雅圖農夫市場前的肥豬雕塑遠近馳名；新加坡以獅子城著稱等等。

從歐洲蘇黎世橫渡大西洋，到美洲芝加哥的公共藝術，以有異於昔日藝術品設置的方法，不再像早年那般迷信藝術大師，以節慶式公共藝術強調民眾參與——從贊助、創作、欣賞，乃至社會慈善等不同的層面，這樣新生態的公共藝術對芝加哥，甚至對其他都市的觀光、社會、經濟、藝術與環境造成了正面的多元貢獻。

總之在千禧年以後，許多都市莫不卯足了勁，致力於節慶式的公共藝術活動，希望透過公共藝術來行銷都市，在節慶式公共藝術的趨勢中不缺席。

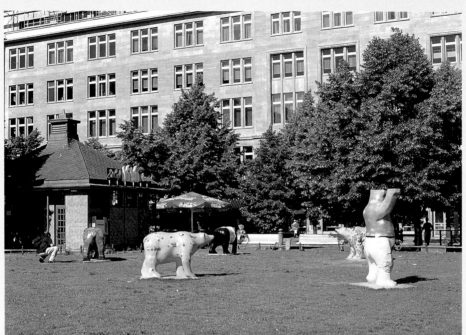

自創品牌的〈柏林熊〉
（上圖）

2004年「布拉格乳
牛大遊行」作品之三
（黃甯攝影）（下圖）

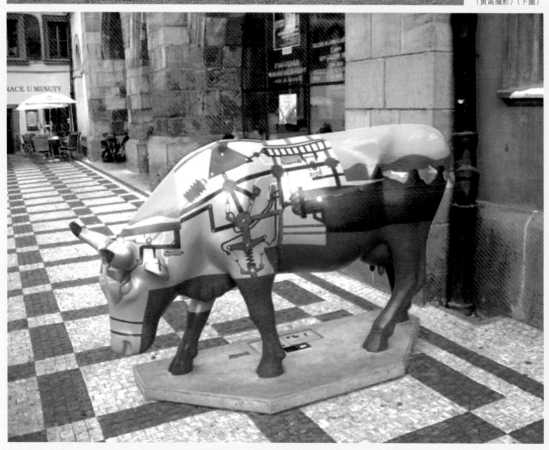

「獅子大遊行」作品之一（新加坡旅遊局提供）

「獅子大遊行」作品之二（新加坡旅遊局提供）

「獅子大遊行」作品之三（新加坡旅遊局提供）

展望台灣的節慶公共藝術

公共藝術的內容不限於藝術品的設置，舉凡民眾參與、宣導教育與維護管理等俱屬公共藝術的一環。每個設置案因目標的差異，每個環節的比重或有所不同的作為。台北市的公共藝術在台北市文化局的努力之下，除例行的審議會議，還曾經舉辦多次「公共藝術發現之旅」，希望讓更多的民眾能夠欣賞體會公共藝術之美；每年舉辦講習會，目的在讓公共藝術興辦單位對相關業務有初步的認

知瞭解，雖然成效有待驗證，但其積極的作為委實值得鼓掌。甚至進一步地印行公共藝術的出版品，如《台北市公共藝術導覽地圖》、《公共藝術走著瞧》與《解放公共藝術──破與立之間》等。

有「2002年台北公共藝術節」的經驗，台北市文化局接受工務局代理執行迪化污水處理廠之公共藝術設置案之際，二度推出「2004年台北公共藝術節」，該案設置計畫書揭櫫的理念，特將節慶活動列入，強調不固著在設置基地。經執行小組議決以邀請比件方式甄選策展人，張元茜策劃的「玲瓏西城玲瓏洒」案獲得第一名。但是因為發生簽約對象的法律問題，使得整個程序重新來過。第二次採公開徵件，由「木石研室內建築空間設計」的「大同新世界」提案中選。第二屆的台北公共藝術節，將基地範圍擴大，從捷運圓山站向西，直至淡水河畔，以富有歷史的老社區作為基地，採社區深耕的方式，設立工作站與社區互動，爾後才設置藝術品，以期做到「先公共，後藝術」。關於作品，設置永久性的藝術品是必然的，也有臨時性的作品，如二○○四年十月三十日將蘭州派出所妝扮成〈友好事實：我們同一國〉的裝置作品是此次活動的起身炮，繼而於二○○四年十二月三十一日舉行「紅螞蟻俱樂部」開張活動，由不同領域的創作者共同表演，整個「先公共」之活動，有「玩藝作坊」、「地圖工作坊」、「創作工作坊」、「藝術家聊天室」、「社區百工記計畫」、「藝術家駐站（區）創作」等，期間長達八個月。註(1)

當第二屆台北市公共藝術節進行中，台北市文化局針對洲美快速道路、環東基河快速道路、基隆路正氣橋改善工程與北高信義支線等重大工程，於二○○四年十二月推出了以「速度衝擊」為主題的第三屆台北市公共藝術節。考量交通安全因素，這些交通建設未必適宜在「基地」設置藝術品，因而八千萬的經費如何運用，節慶式公共藝術成為選項，但是要如何與前兩屆有所區分，乃至更上一層樓，著實是一項考驗。台北市文化局仍採用公開甄選策劃人的模式，但是二○○五年元月五日突然公告取消徵件。按文化局長的說明是因為台北市議會教育委員會的關心，要求將公共藝術節之經費納入「台北市

《台北市公共藝術導覽地圖》（左圖）

台北市文化局出版的《解放公共藝術──破與立之間》。（右圖）

台北市文化局出版的
《公共藝術走著瞧》
封面（上圖）

第二屆台北市公共藝
術節的〈我們同一國〉
作品（下圖）

公共藝術基金會」，待議會審查通過後方可支用。註(2)

此案於二〇〇四年十一月初公告，突兀的停止招標，使得節慶公共藝術的推動造成意外波折，對於業已擬定參加投標者亦是一種損失與挫折。台北市文化局堪稱是極少數擁有較多公共藝術經驗的行政單位，可是兩度的節慶式公共藝術節徵選事宜皆出現差池，足見台灣的公共藝術還是循著「從過程中學習」的模式漸進的發展與成長。

參照國外節慶公共藝術施行的情況，很顯

然台北市政府文化局有心要走不一樣的路，雖然付出了很多的代價，不過這還是好現象，畢竟台北市公共藝術的發展得以更多元、更豐富；但是也需要更審慎，需要更落實，更需要有永續經營的理想，才能樹立充實美好的「公共藝術模式」。

【註釋】

(1) 〈第二屆台北公共藝術節〉，《公共藝術簡訊》，第62期，頁6～9，2004年12月。

(2) 台北市文化局網站，「台北市第三屆公共藝術節」停止招標公告，2005年1月12日。

參考資料：

Bach, Ira J. & Jray, Mary Larkritz, *A Guide to Chicago's Public Sculpture*,The University of Chicago Press, Chicago and London, 1983。

Finkelperal, Tom , *Dialoguees in Public Art*, The MIT Press, Cambridge, 2001

Jacob, Mary Jane etc., *Culture in Action*, Bay Press, Seattle, 1995。

Jordon, Sherrill ed.,*Public Art—Public Controversy/The Tilted Arc on Trial*,ACA Books, New York, 1987.

Rupp, James M.,*Art in Seattle's Public Place*,University of Washington Press, Seattle, 1992

Senie, Harriet F. & Webster, Sally（ed），*Critical Issues in Public Art*,Harper Collins Publishers, New York, 1992。

行政院文化建設委員會，《公共藝術示範（實驗）設置執行實錄》，台灣省立美術館，1991。

台北市政府發展局，《藝術上街頭——台北市環境公共藝術執行成果總結成果報告書》，1997。

橘園國際藝術策展股份有限公司，2002年公共藝術節內湖污水處理廠，《公共藝術設置暨活動成果專輯》，台北市文化局，2003。

《「大同迪化公共藝術」公共藝術設置計畫書》，台北市文化局，2003。

《1998公共藝術年鑑》，行政院文化建設委員會出版，藝術家雜誌社執行，1999。

《1999公共藝術年鑑》，行政院文化建設委員會出版，時周多媒體傳播股份有限公司執行，2000。

《2000公共藝術年鑑》，行政院文化建設委員會出版，中華民國建築學會執行，2002。

《2001公共藝術年鑑》，行政院文化建設委員會出版，中華民國建築學會執行，2002。

《2002公共藝術年鑑》，行政院文化建設委員會出版，中華民國建築學會執行，2003。

《2003公共藝術年鑑》，行政院文化建設委員會出版，葫龍藝術公司執行，2004。